鸣禽

白描技法精解

吴耿东 绘

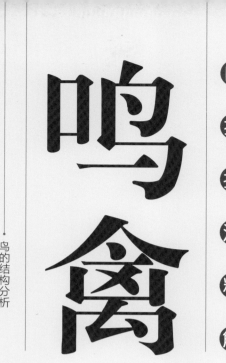

- 鸟的结构分析
- 展开的鸟翅膀特写
- 鸟的各种动态特写
- 各种鸟的头、爪、羽特写
- 鸣禽写生结构分析
- 鸣禽白描技法步骤

海峡出版发行集团 福建美术出版社
THE STRAITS PUBLISHING & DISTRIBUTING GROUP FUJIAN FINE ART PUBLISHING HOUSE

吴耿东

　　1972 年生于福建龙岩，现为中国工笔画学会会员，福建省美术家协会会员，福建省工笔画学会副秘书长，福建省青年美术家协会理事，龙岩市工笔画学会副会长，民盟中央美术院古田分院画师闽西书画院院画师。代表作：2003 年《风凝声碎》获海潮杯全国中国画大展银奖。2010 年《故园寻梦》入选锦绣海西——福建省当代美术（晋京）大展。2013 年《冠华秋色》获福建省"八闽丹青奖"首届福建省美术双年展金奖提名。2014 年《艳阳高冠》入选丝路之情—福建省当代美术精品大展暨第十三届全国美展福建省作品选拔展。2016 年《中国红》入选中国工笔画省际联盟首届优秀作品提名巡展。2016 年《玉润霞冠》获福建省第七届工笔画大优秀奖（最高奖），2018 年 5 月应邀参加盛世典.中国当代工笔画名家全国巡展.太原站。

白描技法精解——鸣禽

◎ 吴耿东

"景昃鸣禽集，水木湛清华。"这是晋朝谢混在《游西池》里的名句。南北朝时期的谢灵运在《登池上楼》也写道："池塘生春草，园柳变鸣禽。"

历代诗人描写鸣禽也佳句迭出：

"春眠不觉晓，处处闻啼鸟。"

"风暖鸟声碎，日高花影重。"

"蝉噪林愈静，鸟鸣山更幽。"

"山光悦鸟性，潭影空人心。"

"月出惊山鸟，时鸣春涧中。"

这些我们耳熟能详的历代名句，也能在中国历代名画里觅得。鸟儿一直是花鸟画里重要的角色，也是点睛之处。

几十年的花鸟画写生与创作，我逐渐的积累了一些体会经验，这几年又致力于禽鸟的白描写生，进一步完善了描绘禽鸟的方法，今将我多年实践的技法付诸于本书。鸣禽约占世界鸟类的五分之三，也是历代花鸟画家最喜欢的入画题材，故先出《白描技法精解——鸣禽》。今后将会陆续编写游禽、涉禽等禽鸟白描写生书籍。

其实，很早以前我就想写本关于禽鸟的技法书，一直未能如愿。本书从去年下半年开始筹划一直到 2019 年 3 月陆续完稿。花鸟画中禽鸟是最生动也是最难画的，特别是写生，如何准确生动的表达出禽鸟的特点，照片上的禽鸟如何转换成画面上语言，如何在平面上表达禽鸟的立体和各种动态，创作时如何把鸟和花卉与环境搭在一起，如何根据画面需要挑选禽鸟等等，都是花鸟画画家必须具备的能力。因此，在编写本书时，我不断根据这些新的思路调整技法内容。最终我根据大多数人习惯的硬笔写生，编排了铅笔写生方法和步骤加入本书，希望对初学者有所借鉴。因禽鸟在画面上为点睛之笔，象秤砣一样要有一定的分量，如果白描只是勾线丝毛则禽鸟无法突出，所以我在白描技法上除了造型用笔丝毛，还根据我多年白描写生积累的方法细分八个白描染墨技法：浓淡干擦法、浓淡过渡法之一、浓淡过渡法之二、浓淡分染法、浓淡对接法、写意湿画法、劈笔丝毛法、点丝法，技法分析步骤上是剥离开讲解，但实际操作时是可以灵活应用。为让大家有个直观的学习比较，本书罗列了大量的彩图，以便对照查看。

"众鸟欣有托，吾亦爱吾庐"，希望这本《白描技法精解——鸣禽》不负初衷。

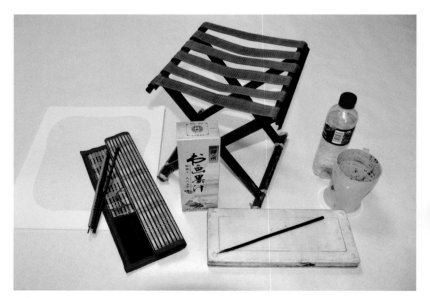
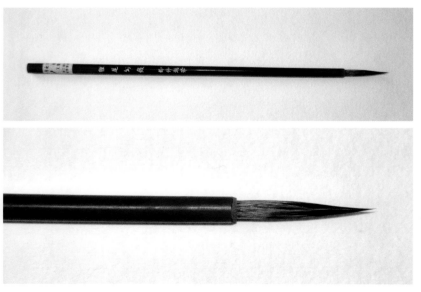

白描写生工具

鸟的结构分析

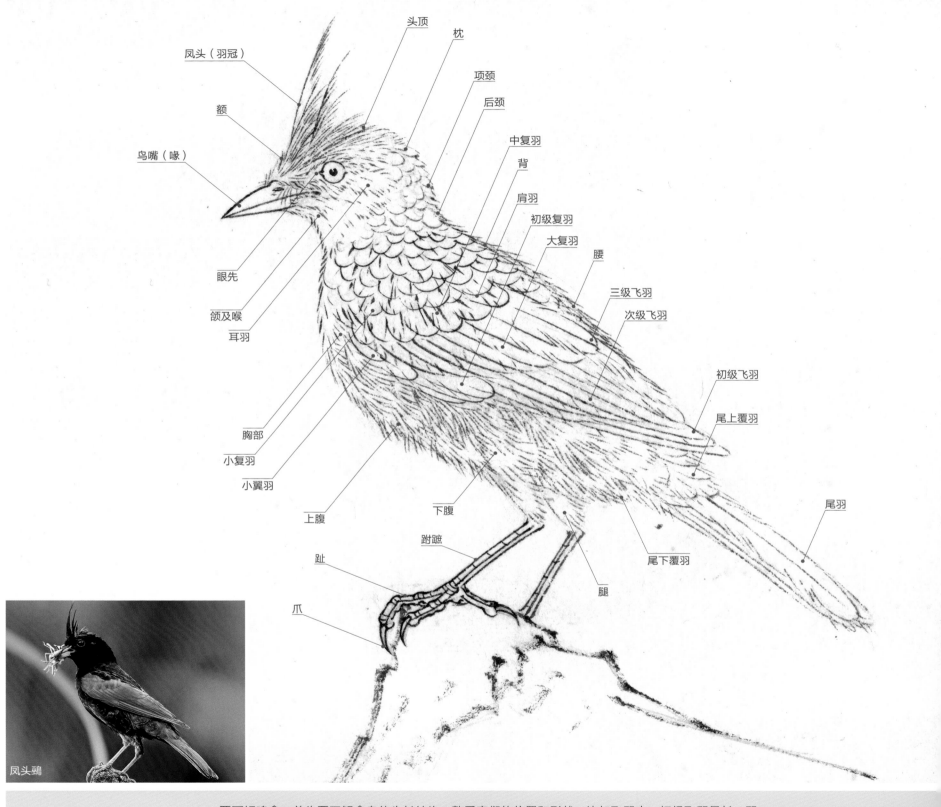

凤头（羽冠）

额

鸟嘴（喙）

眼先

颔及喉

耳羽

胸部

小复羽

小翼羽

上腹

头顶

枕

项颈

后颈

中复羽

背

肩羽

初级复羽

大复羽

腰

三级飞羽

次级飞羽

初级飞羽

尾上覆羽

尾羽

尾下覆羽

腿

跗蹠

趾

爪

下腹

凤头鹀

要画好鸣禽，首先要了解禽鸟的生长结构，熟悉它们的位置和形状。比如飞羽中，初级飞羽最长，羽轴偏侧在一边，次级飞羽较短而钝，三级飞羽紧邻肩羽三片纵向排列。

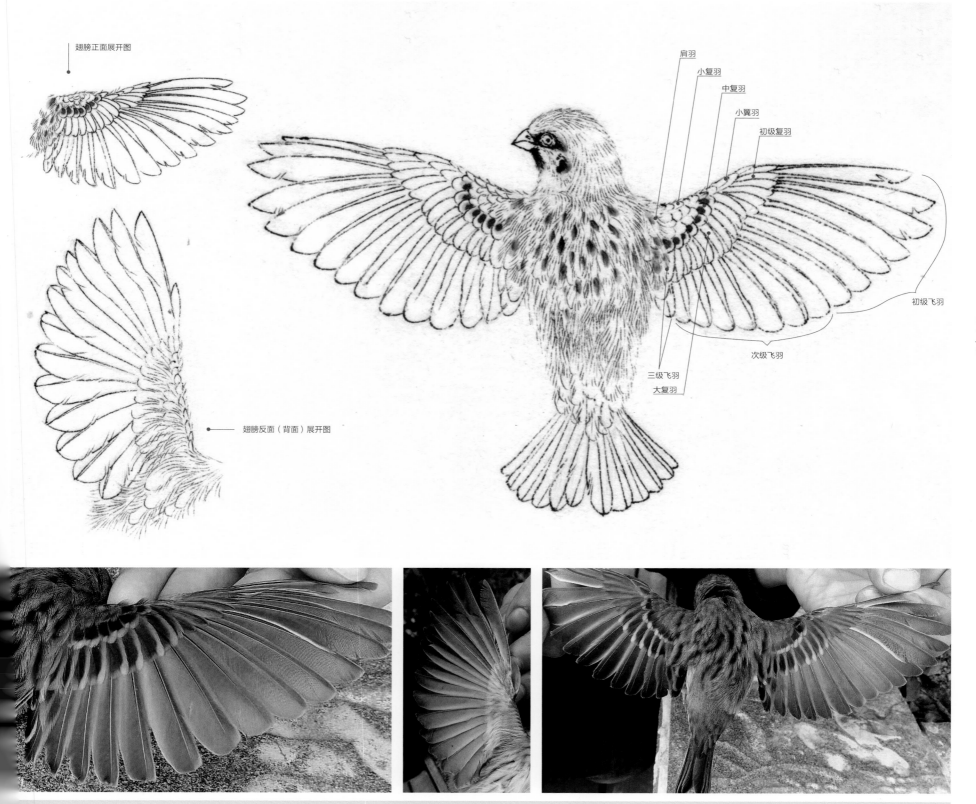

翅膀正面展开图

肩羽
小复羽
中复羽
小翼羽
初级复羽

初级飞羽

次级飞羽

三级飞羽
大复羽

翅膀反面（背面）展开图

禽鸟的翅膀是最重要的部分，特别是羽翅展开的顺序要了解，正反次序刚好相反。展翅时正面羽毛排列是很有规律的，复羽翼羽等也不能忽略，要注意形状和位置。

鸟的各种动态特写

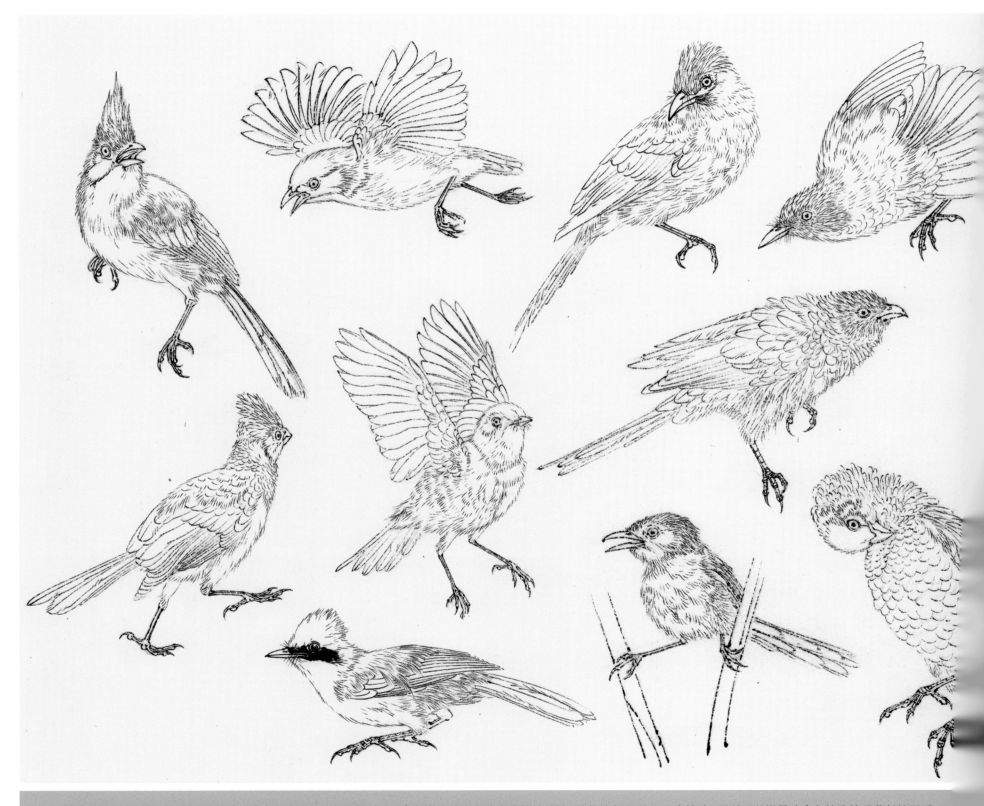

鸣禽千姿百态，造型色彩极为丰富。动态上主要是头部和身体，因禽鸟类的脖颈骨骼构造的特殊性，使得头部可以180度转动，所以可以常见鸣禽在枝头梳理背部的羽毛。

了解这个特性，画禽鸟时一般有两个办法：1、先画头部再画身体，2、先定身体动态再补头部。另身体部分侧面时成蛋形，正面成圆形。

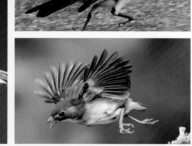
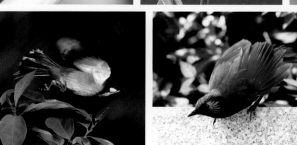

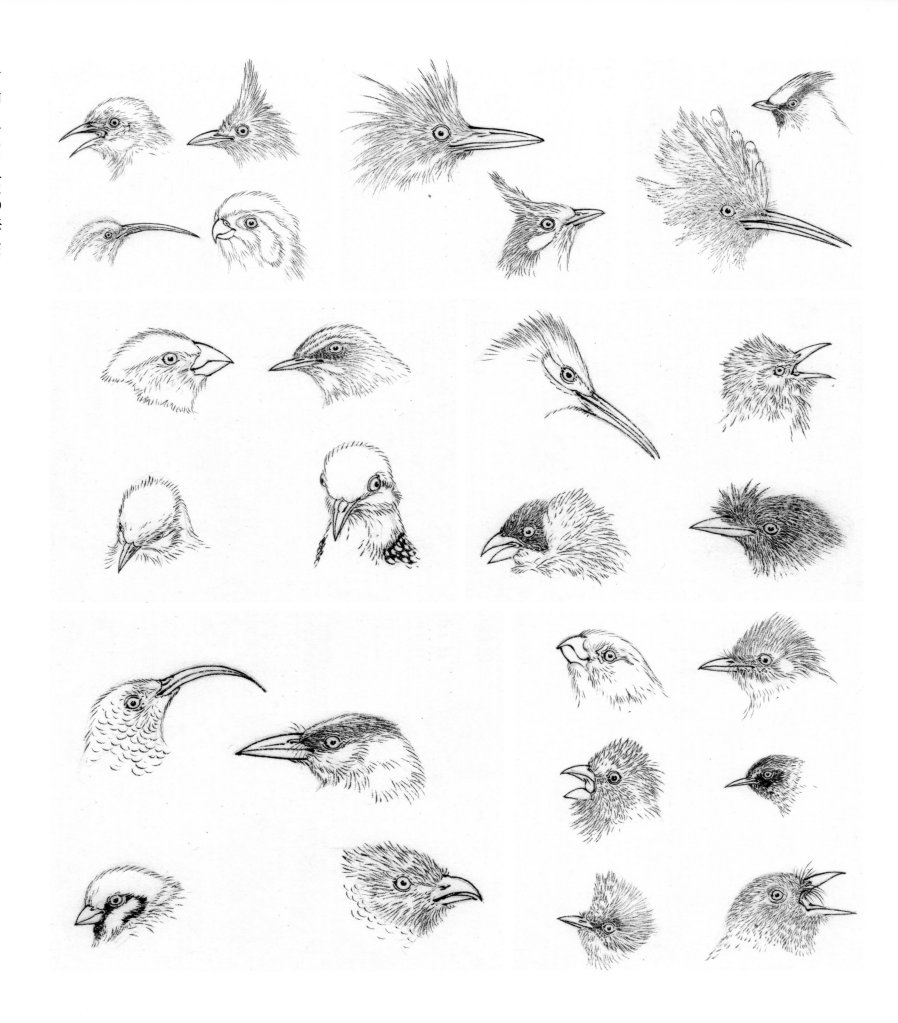

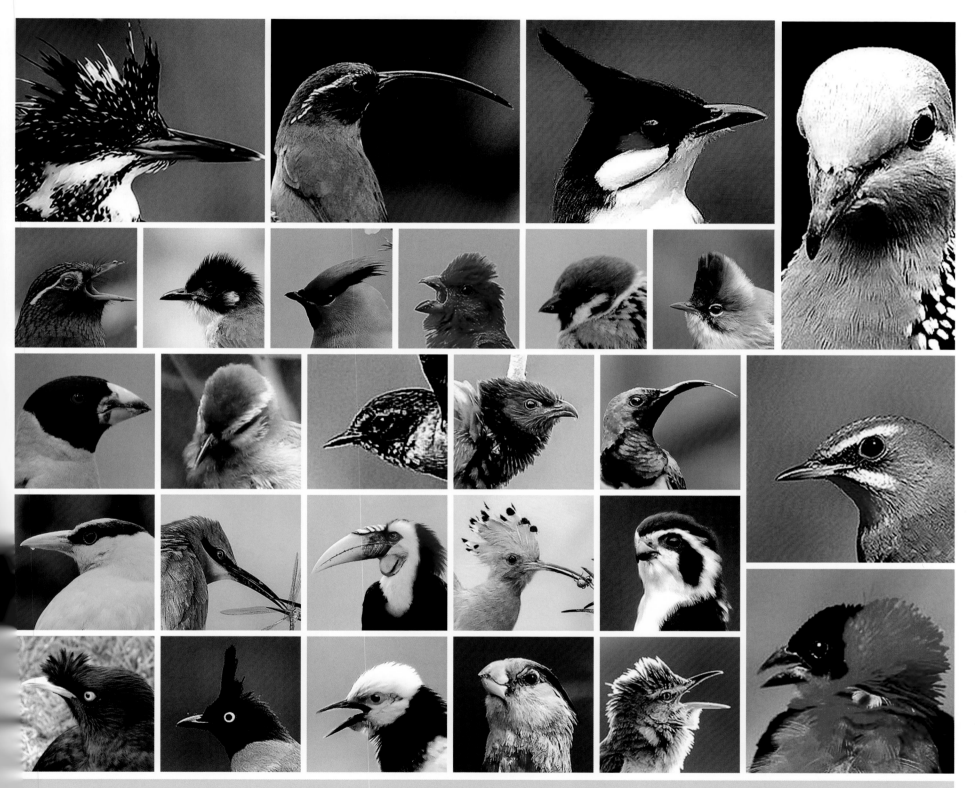

　　鸣禽头部造型也很多，然重点是鸟嘴（喙），用笔要肯定、有力度并要注意表达嘴角的特征。除了鸟嘴，另一个是眼睛要有神，注意眼睑，在宋画小品中，小鸟的眼睑是用留水线的办法空出，显得灵动。写生头部时还有注意前额、头顶、枕部、项颈、后颈之间的变化及下颌、喉部、胸部的过渡变化。禽鸟的眼先，一般偏深色或黑色成伪装色调，是为避免被猛禽抓或啄瞎眼睛。而在绘画中注意强调这点，可以使禽鸟眼睛更有神。

各种鸟的爪子特写

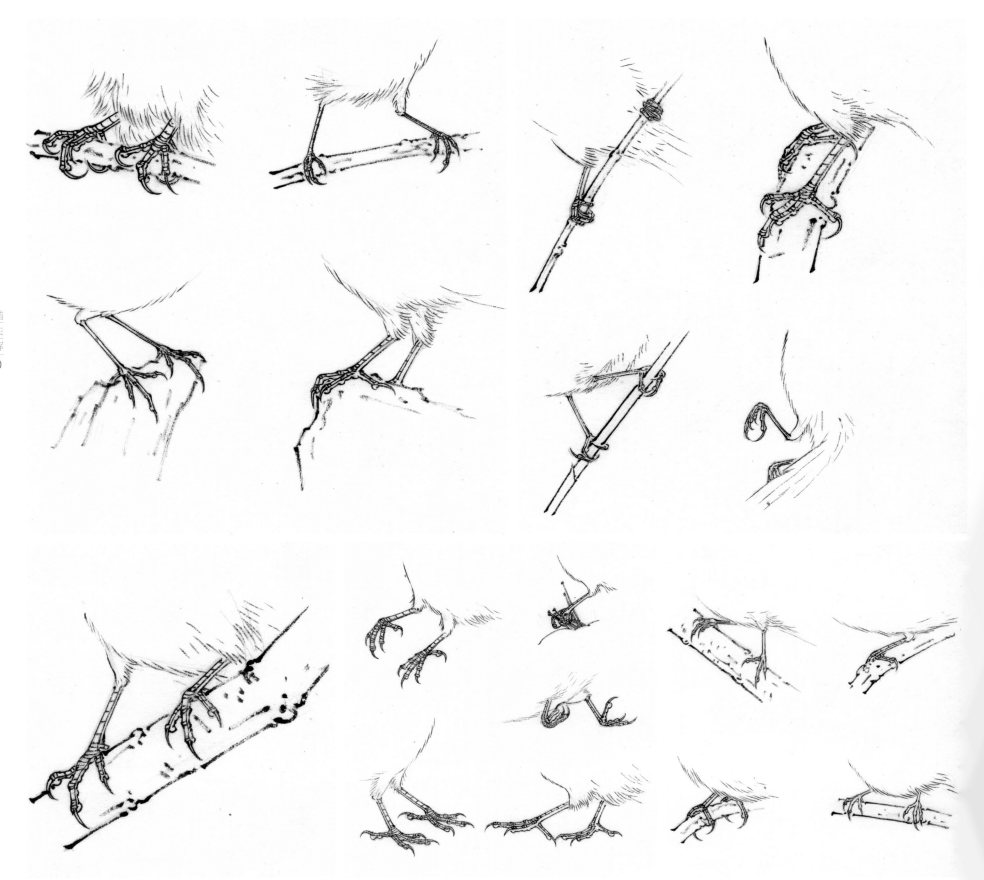

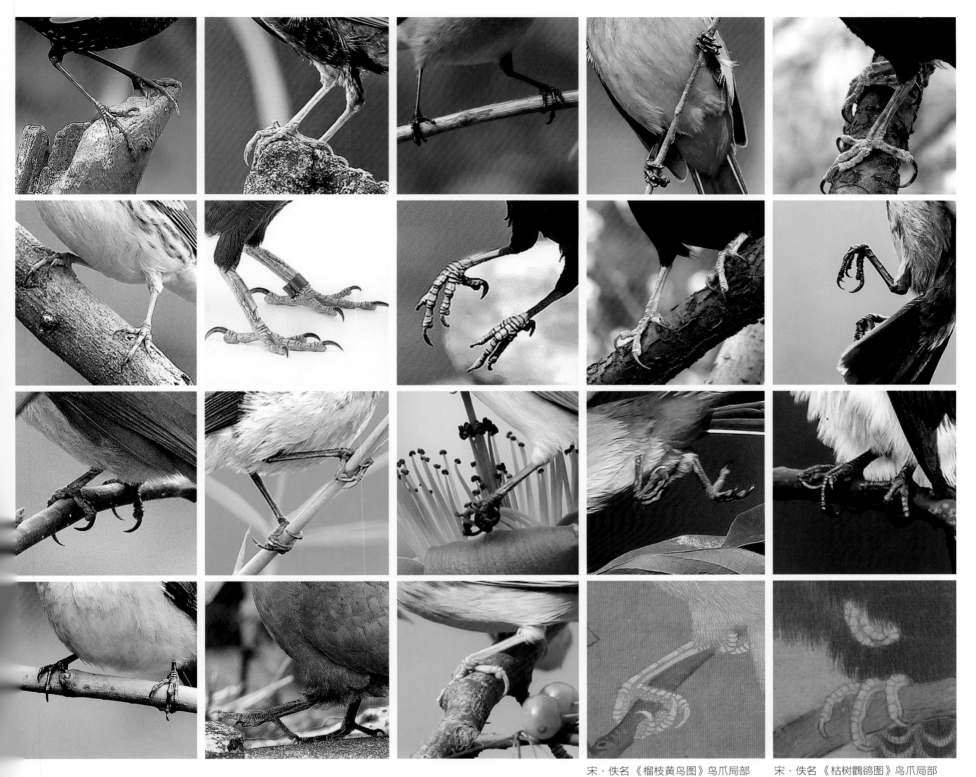

宋·佚名《榴枝黄鸟图》鸟爪局部　　宋·佚名《枯树鹳鹆图》鸟爪局部

鸟爪是画鸟另一个重要的关键，鸟爪勾得要有力度，造型合理能抓住树枝。鸟爪的结构特征上要注意鸟爪上跗蹠用笔要有力，勾勒跗

蹠和爪的上面时用线要平直，关节处隆起，再根据关节合理安排勾勒鳞甲，爪趾下肌肉用断续的弧线勾出，用笔要松软些，以表现肌肉柔软。

所以画鸟爪要见骨又见肉，这在宋人小品《枯树鹳鹆图》《榴枝黄鸟图》等都可见一斑。

鸟不同部位的羽毛特写

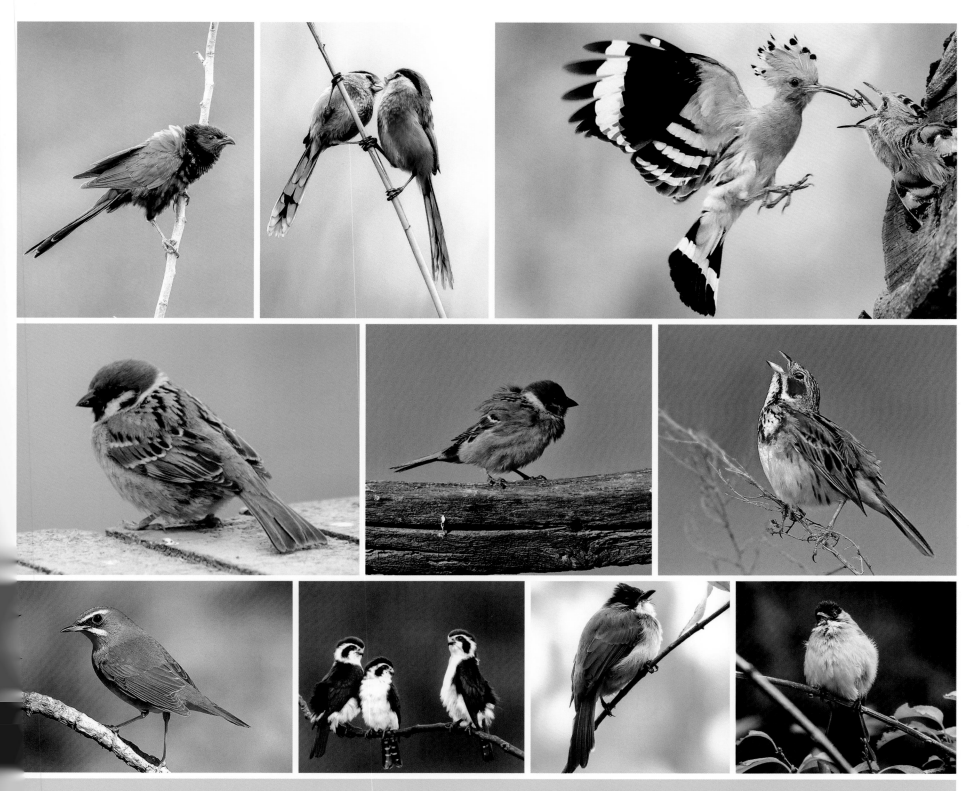

鸣禽身上羽毛要根据不同部位，颜色深浅，形质，灵活利用各种丝毛技法，羽翅和尾羽要勾得硬挺些，胸腹等小
羽和绒毛用笔轻快，头部脸颊等要短促。羽毛勾勒丝毛一般要轻入轻出，根据不同的羽毛质地或勾或丝出不同的质感。

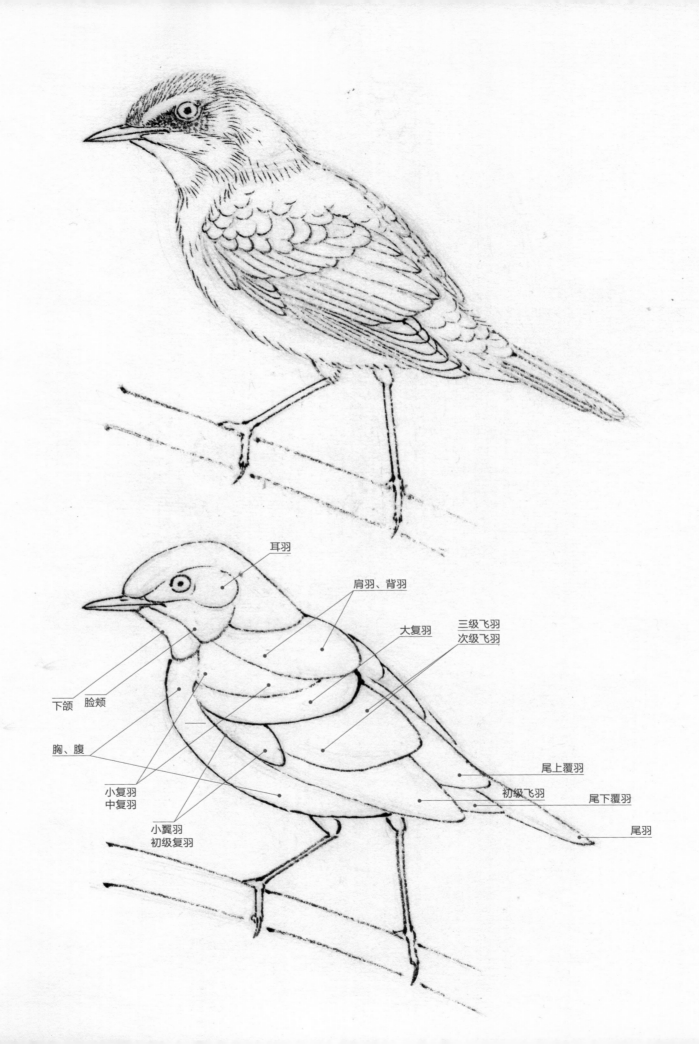

耳羽

肩羽、背羽

大复羽

三级飞羽
次级飞羽

下颌　脸颊

胸、腹

小复羽
中复羽

小翼羽
初级复羽

尾上覆羽

初级飞羽

尾下覆羽

尾羽

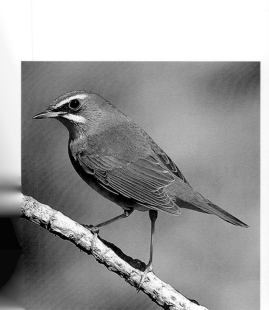

宋·佚名《白头丛竹图》局部

　　写生鸣禽时，身体可以用蛋形来概括，头部用小椭圆形概括，然后注意用圆弧的形式来概括安排羽翅结构。宋人小品中如《白头丛竹图》的白头翁就有这个特点，而且羽翅安排上很有规律，在描绘中又很注重归纳和虚实安排，显得更加有序松灵，这是宋人注重以意求形，进而求态，观察的着眼点和当今的写实有所不同，它是很写意的，所谓意态其实就是画者的提炼，并形成程式化。若用心观察宋画，会发现宋画里的很多禽鸟，特别是中等大小的，宋画中一般都会扩大背部的面积而适当减少羽翅的面积，这细微的变化使得鸟儿松动轻灵，更概括而疏密有致。我们还可以看到宋画中禽鸟的翅膀几乎是没有透视的，而尾羽也一样，这两样都是呈正面出现在画面中。若是写实的话，鸟儿身体呈正侧面时，是看不到羽翅和尾羽的正面的。这再一次证明了古人的观察和传承与我们当今的写实观察是不一样的，它是呈多角度观察，把最美的多面统一画在一个平面上，是一种意的表达，是人的主观的表达，并不是所谓的写实。如果我们去看《出水芙蓉》《夜合花页》等花卉的塑形也是这样的。

《斗雀》铅笔写生步骤

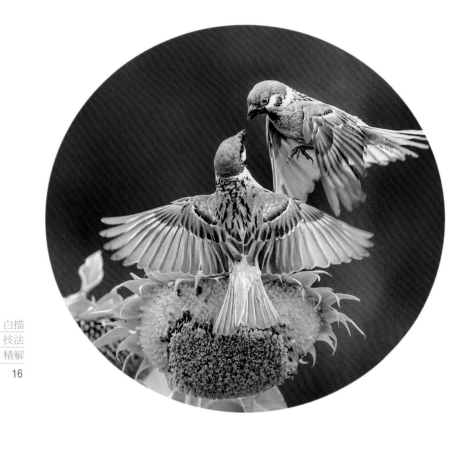

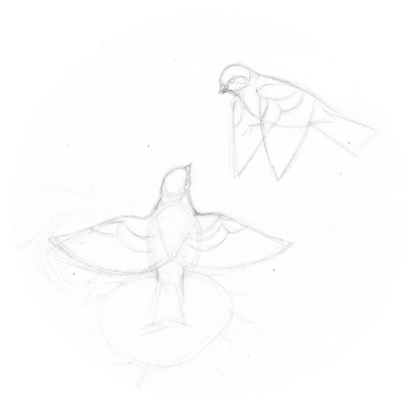

❶ 按设计好的构思，安排构图。鸟用蛋形，小椭圆形等概括打形。用圆弧划分细节区域。

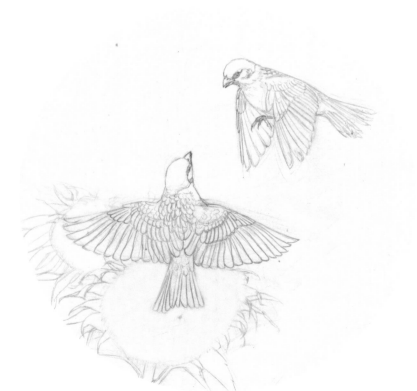

❷ 借助基本型，刻画细节。注意羽毛的有序排列和展开的羽翅正反的区别。

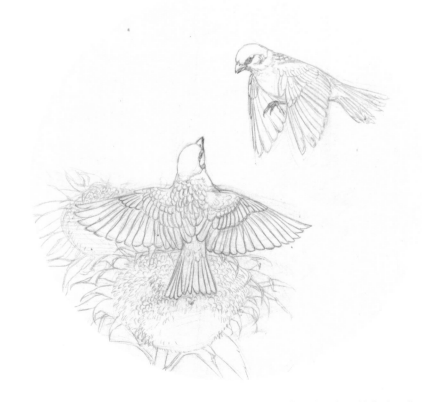

❸ 刻画向日葵细节，要注意疏密虚实。用线上麻雀清楚些，向日葵虚淡一些。

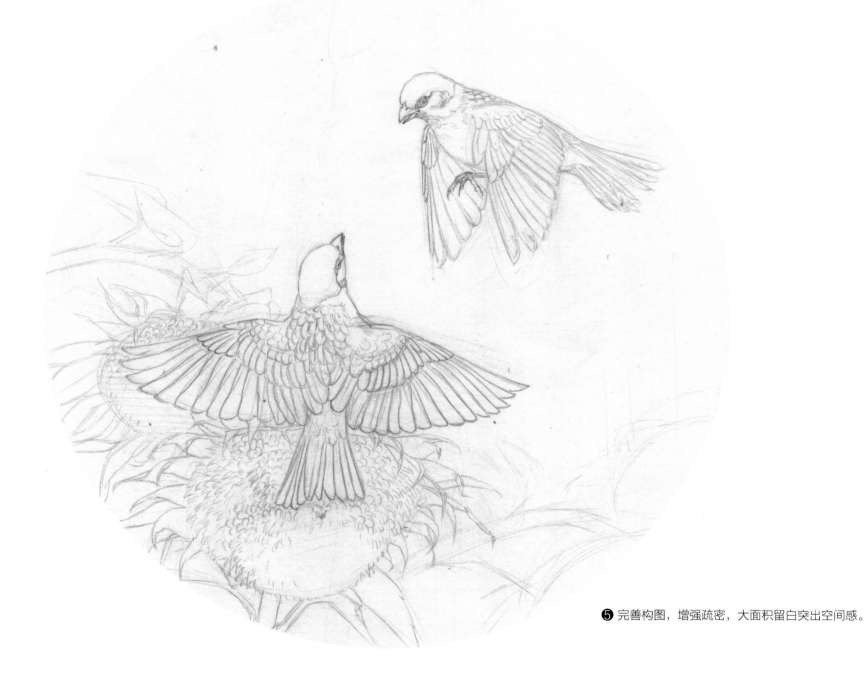

❺ 完善构图，增强疏密，大面积留白突出空间感。

在写生之前，请先看彩图。

1、彩图中的两只麻雀是靠的比较近的，构图上不理想，所以构图时要有意识的把上方飞的麻雀放到右上方，下方麻雀与向日葵一起形成一大一小两块，才有空间感。

2、彩图下方麻雀因摄影透视的原因，要注意眼睛的大小形状和位置，要适当调整下才符合中国画的平面空间造型。

3、彩图上飞的麻雀尾巴撑开与翅膀连在一起了，这个造型若照搬很不舒服，所以要改造。

写生稿与白描稿对照

彩图、铅笔写生与白描对照，可见创作的过程。

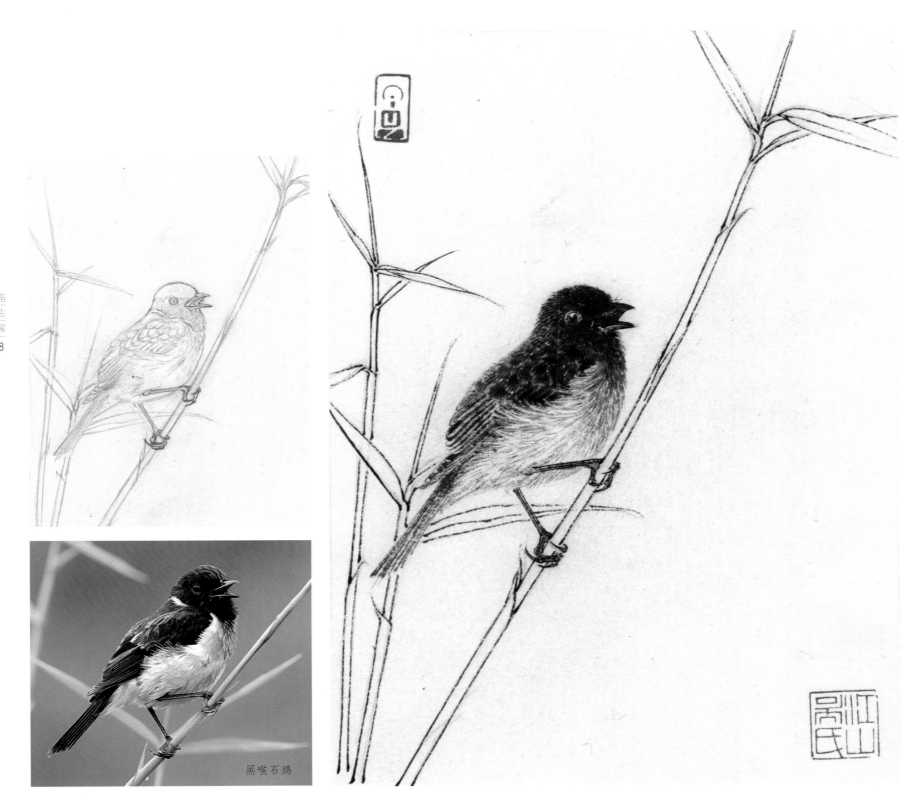

黑喉石鹛

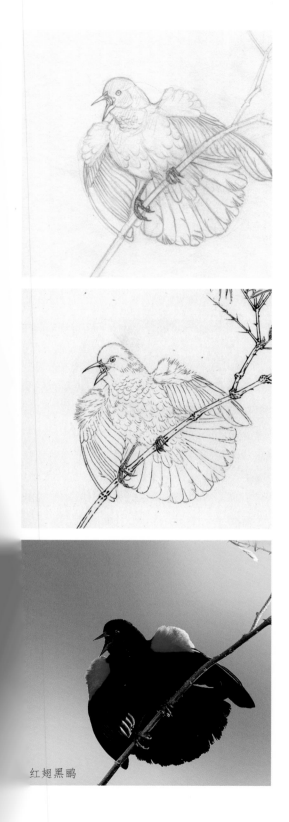

红翅黑鹂

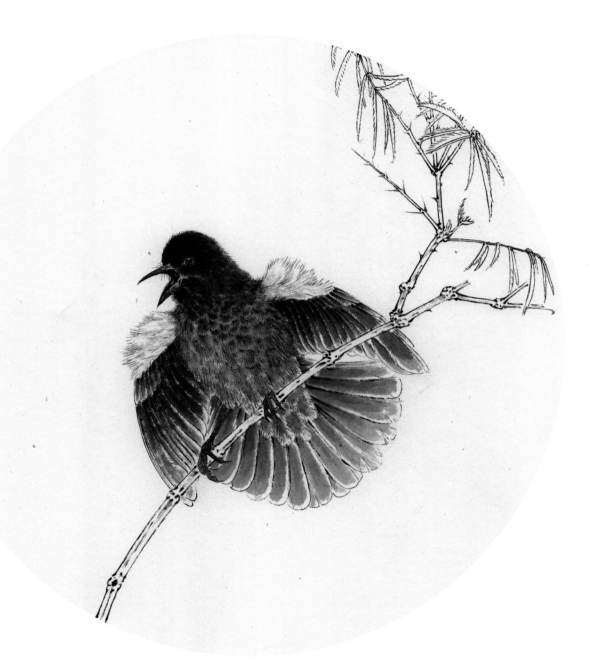

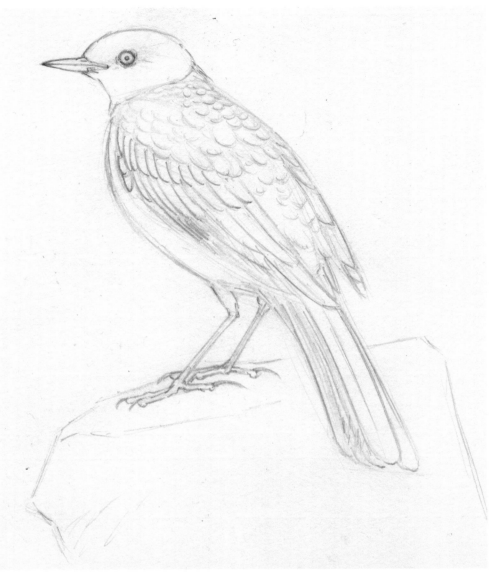

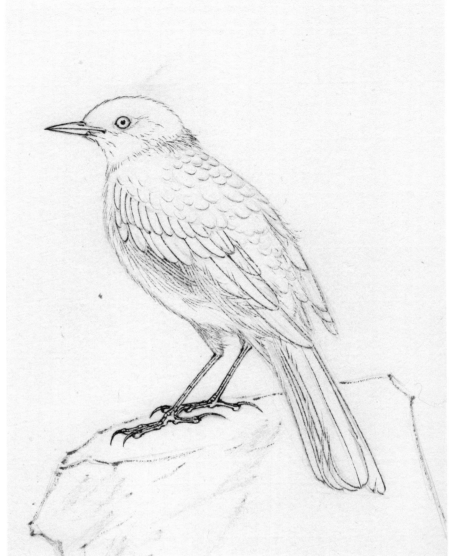

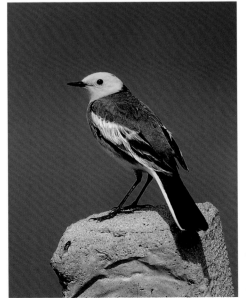

黄头鹡鸰

扫描二维码，观看教学视频

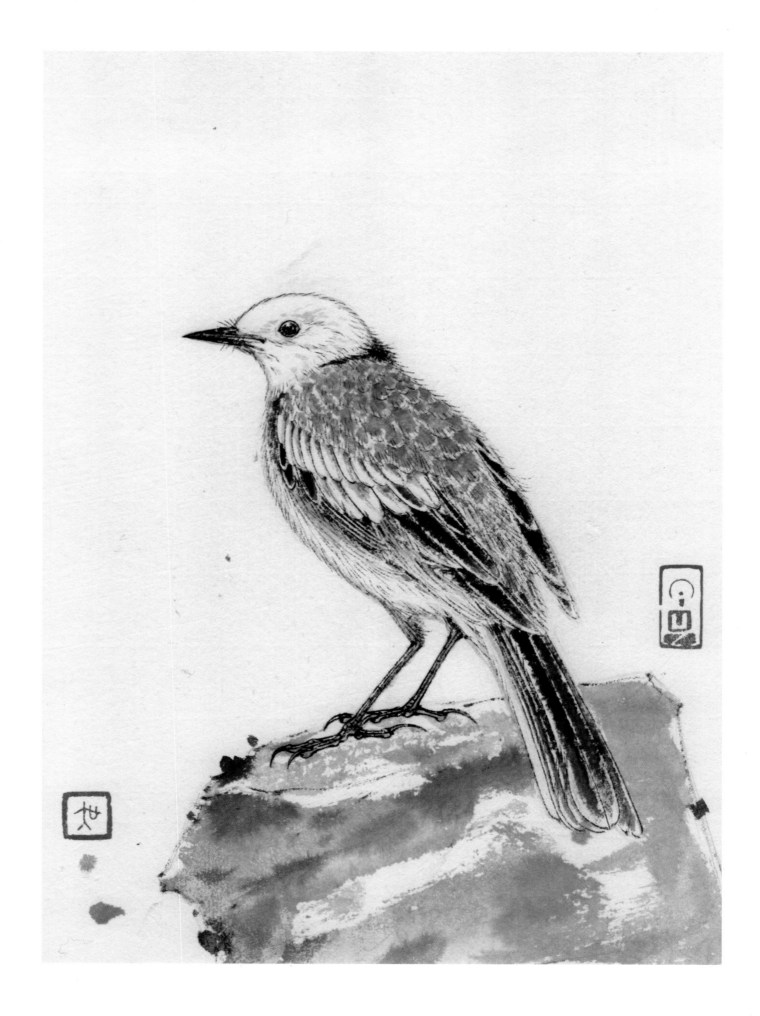

鸣禽白描技法步骤

1 ▎巧织雀（浓淡干擦法）

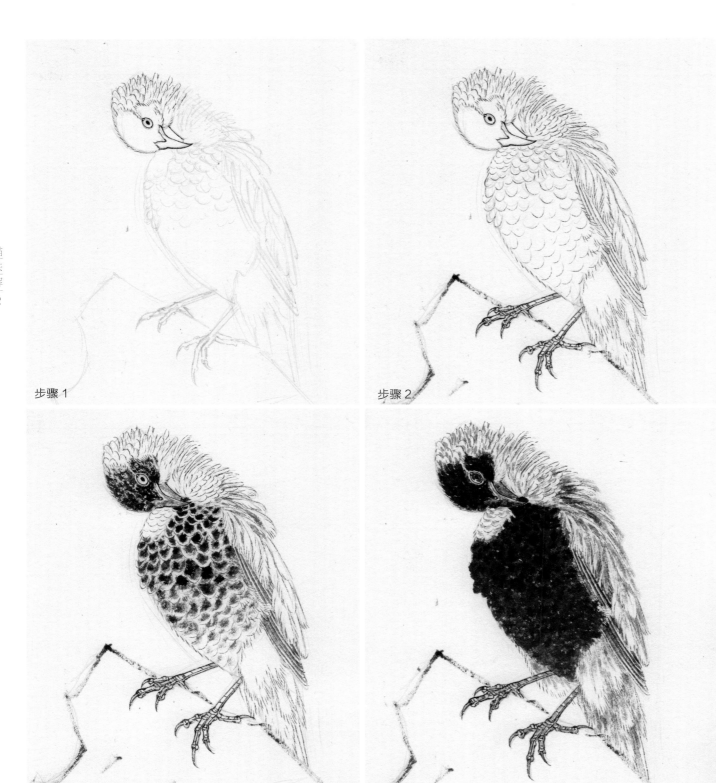

步骤 1

步骤 2

步骤 3

步骤 4

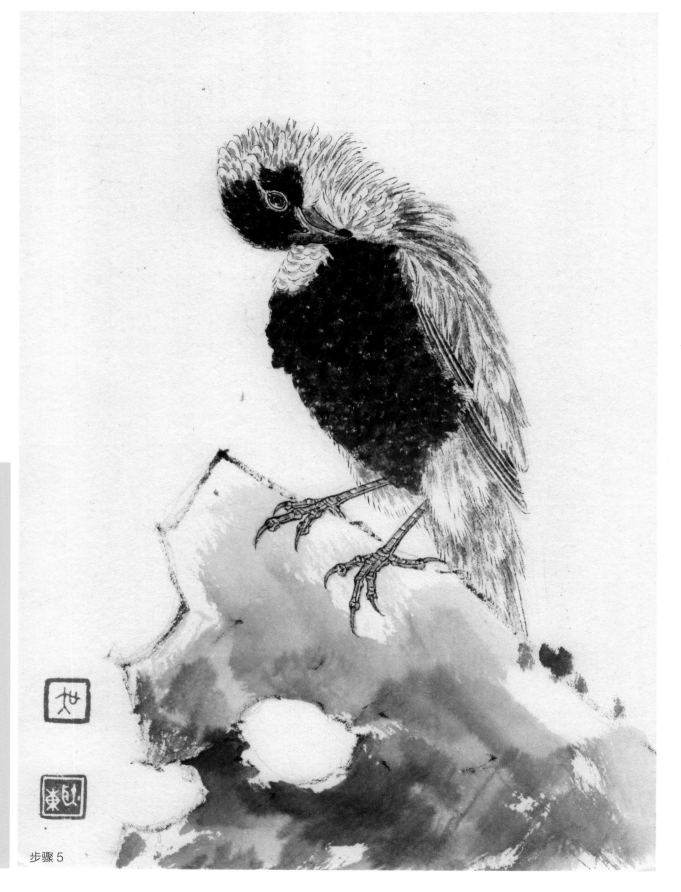

这只鸟主要介绍的技法是浓淡干擦法。要求用笔略干些，用皴擦的笔法来表现对象。初学者在勾白描时可以先考虑用铅笔画出鸟的基本形。

步骤：

❶ 用铅笔画出鸟的基本形，然后浓墨先从鸟嘴勾起，用笔要有力度，注意嘴角的下压动作，略有顿挫。两笔勾出眼睑，然后细笔轻入轻出勾勒出头型。

❷ 勾白描时要注意不同羽翅的质地，如翅膀的羽毛要略实些，绒毛要松。脚趾要注意角质鳞片的硬度和肉垫的柔软度。

❸ 用浓墨干笔触画胸腹部黑色羽毛，注意虚实变化。嘴用淡墨染。

❹ 用浓墨统染。趁湿浓墨染嘴。

❺ 淡墨用皴擦的笔法，干擦红色羽毛。眼睛注意留高光。鸟爪淡墨虚染。淡墨染出石头。

步骤 5

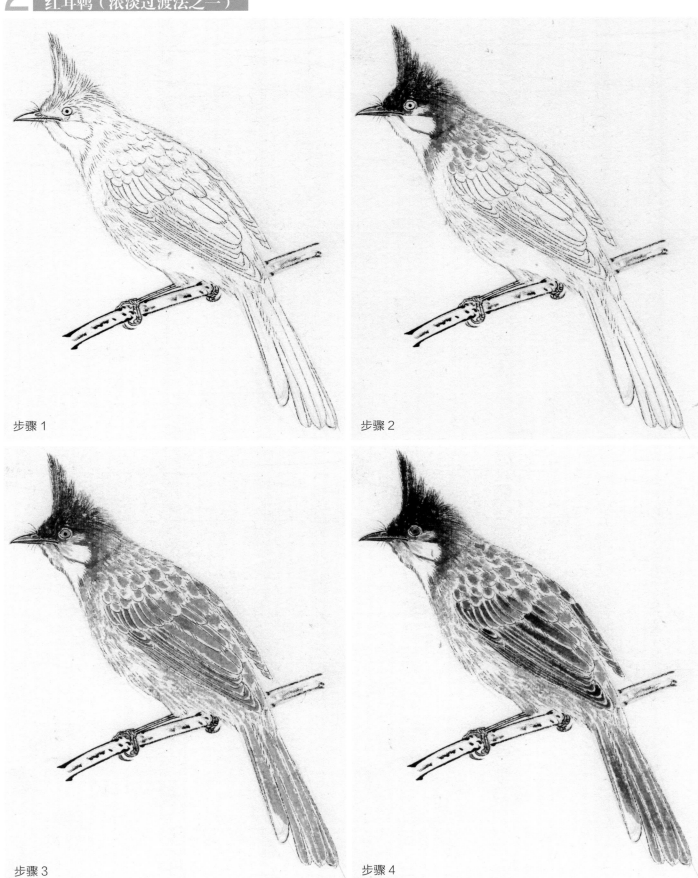

步骤 1

步骤 2

步骤 3

步骤 4

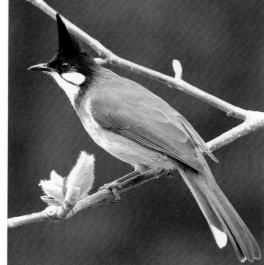

浓淡过渡法是工笔画染色中主要分染技法，这里用来染羽毛和翅膀。这个分染方法有两种，这里介绍的是由内往外的染法。

步骤：

❶ 白描，注意不同部位采用不同笔法，鸟嘴、眼、爪用浓墨，用笔要肯定有力。

❷ 从鸟头开始染起，注意过渡，墨色比较重。鸟嘴分染时注意留水线。

❸ 用淡墨将羽翅平铺一遍，注意要有笔法。鸟爪淡墨虚染。

❹ 因是在生宣上作画，所以趁湿用浓墨由羽翅根部向外染。眼睛分染注意水线。

❺ 调整细节，注意绒毛也要轻染。补齐枝干，用笔要苍劲有力。

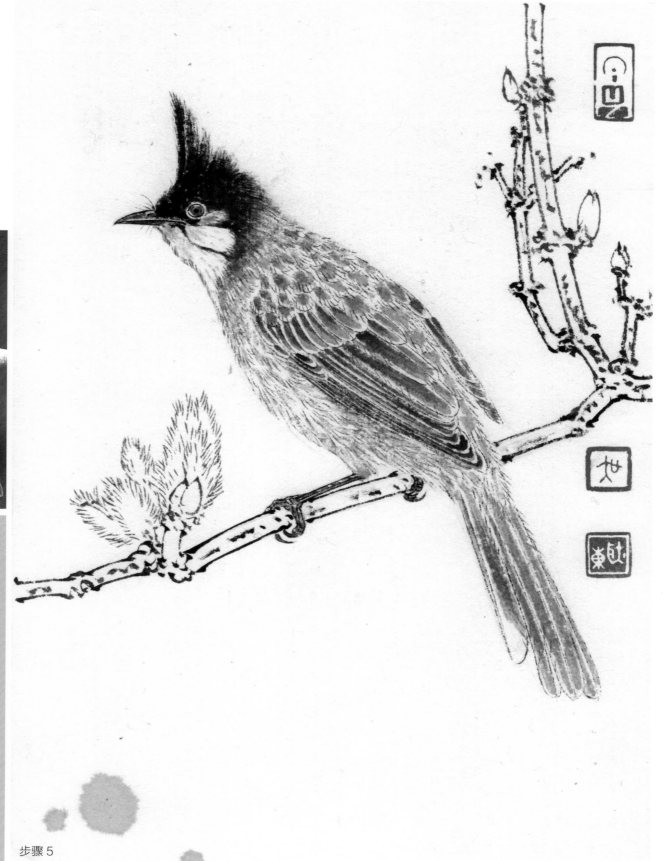

步骤 5

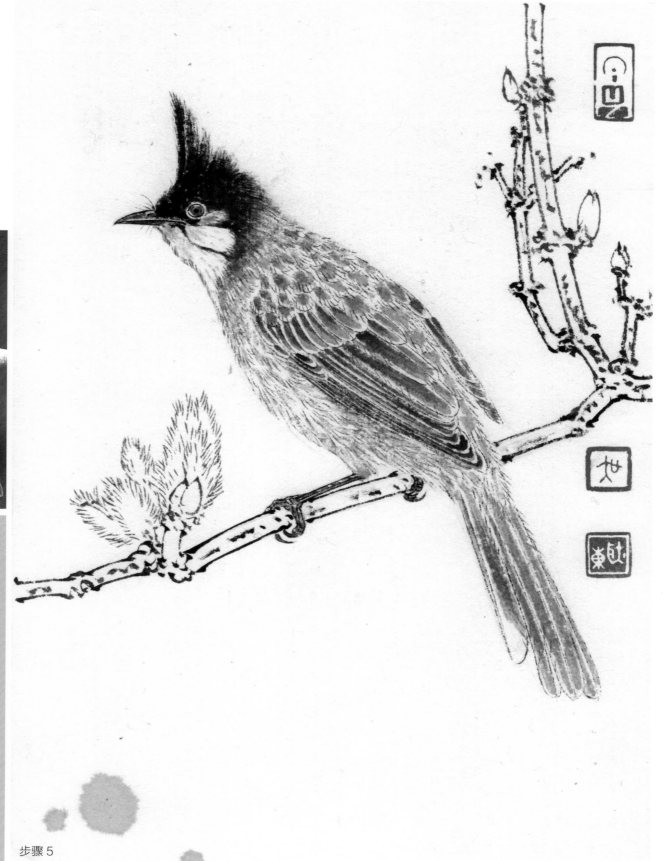

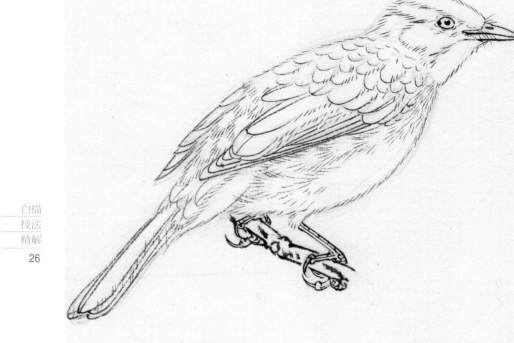

步骤 1

步骤 2

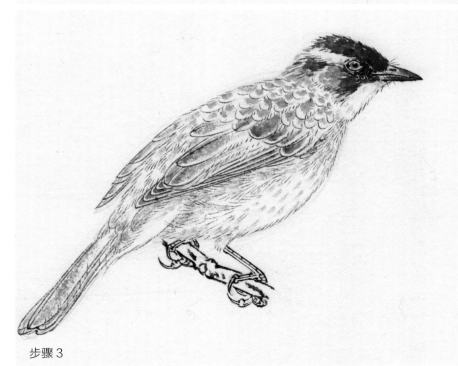
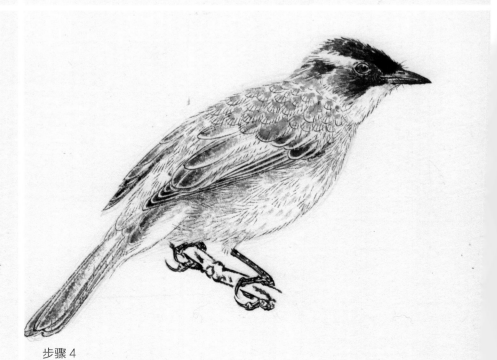

步骤 3

步骤 4

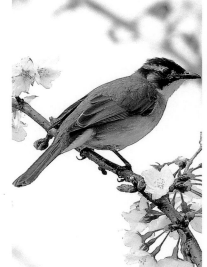

这个染法是由羽尖往内染。

❶ 白描，注意用笔。

❷ 还是从头部点染，用浓墨，方法可用淡墨点染再用浓墨，也可浓墨点染逐渐加水退染。注意要有笔法。染嘴时注意过渡留白。

❸ 羽翅由羽尖向内染，注意羽尖留水线，羽轴也可留水线。

❹ 羽翅趁湿加重分染。染眼睛注意留白。淡墨染出爪的结构。

❺ 调整并补齐樱花。

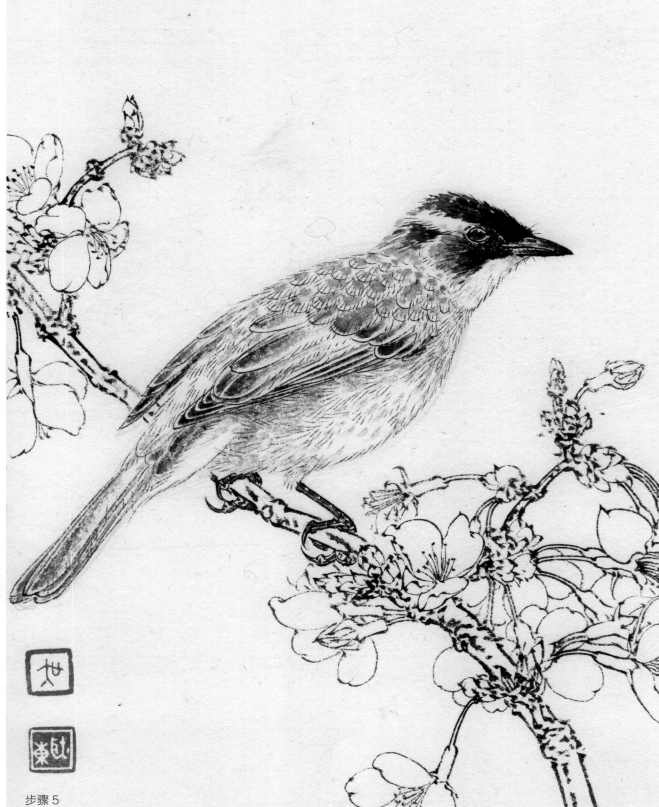

步骤 5

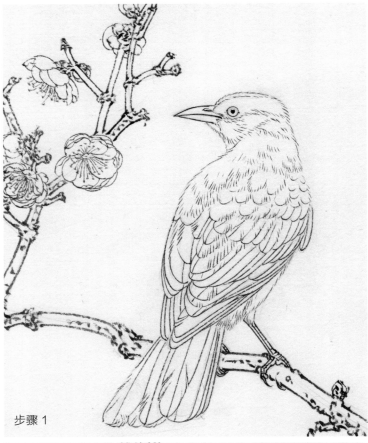

步骤 1

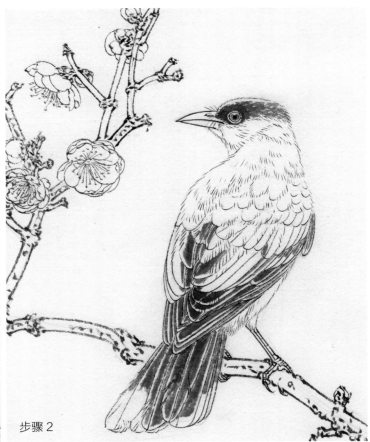

步骤 2

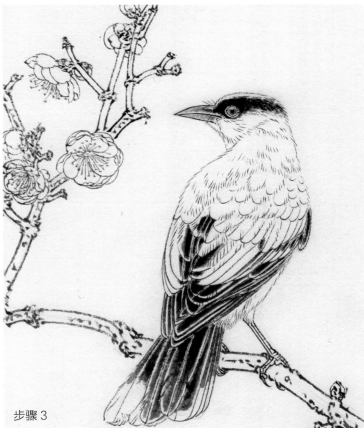

步骤 3

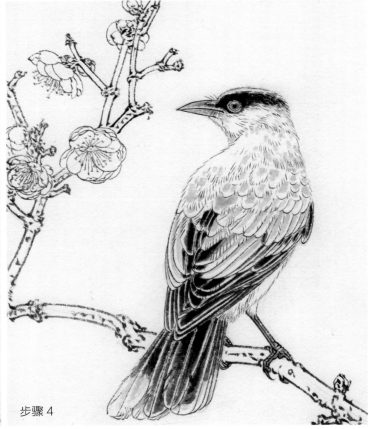

步骤 4

步骤：

❶ 白描，注意构图。

❷ 重墨分染羽翅黑色部分，注意留水线。眼睛淡墨染。

❸ 黑色羽翅部分用浓墨趁湿分染，注意过渡。鸟嘴淡墨分染。

❹ 淡墨分染黄色部分羽毛。淡墨染出爪的结构。

❺ 笔上调淡墨略吸干些分染黄色部分的羽毛，使之立体感加强。眼睛重墨染。

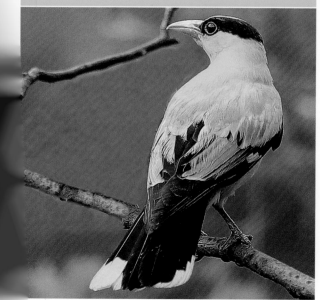

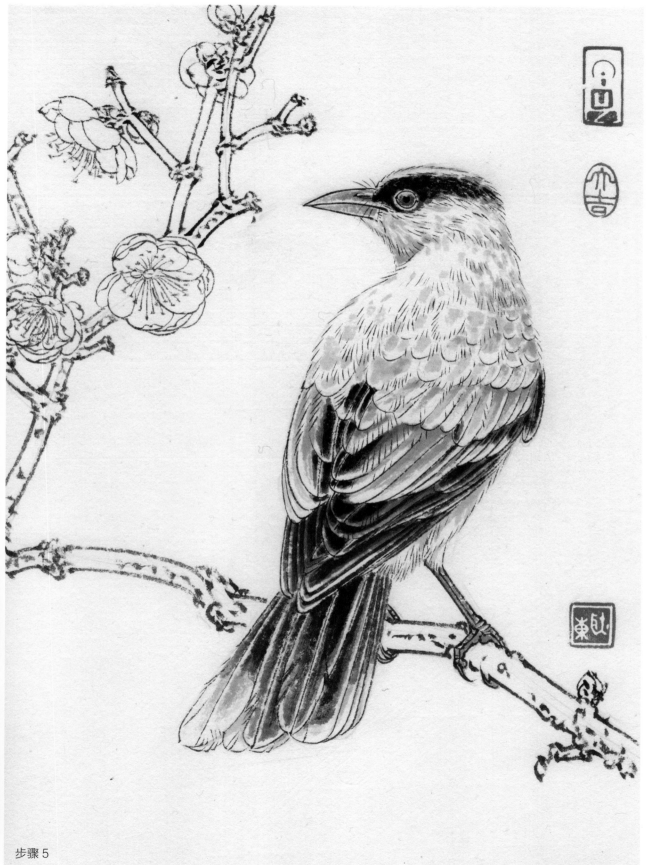

步骤 5

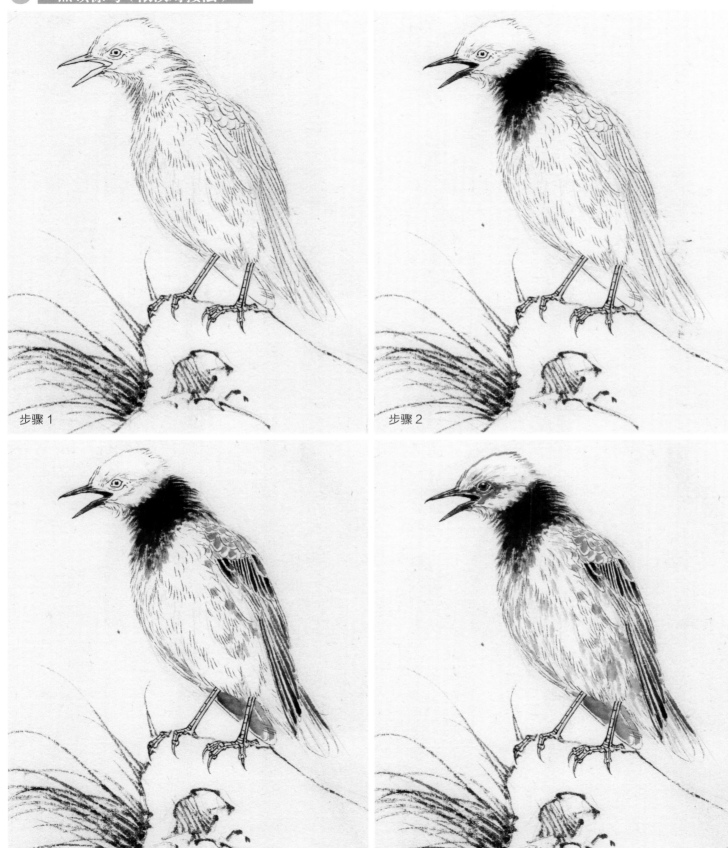

步骤 1

步骤 2

步骤 3

步骤 4

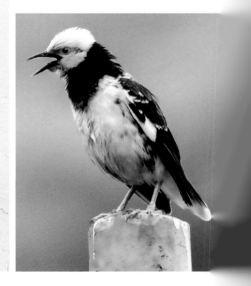

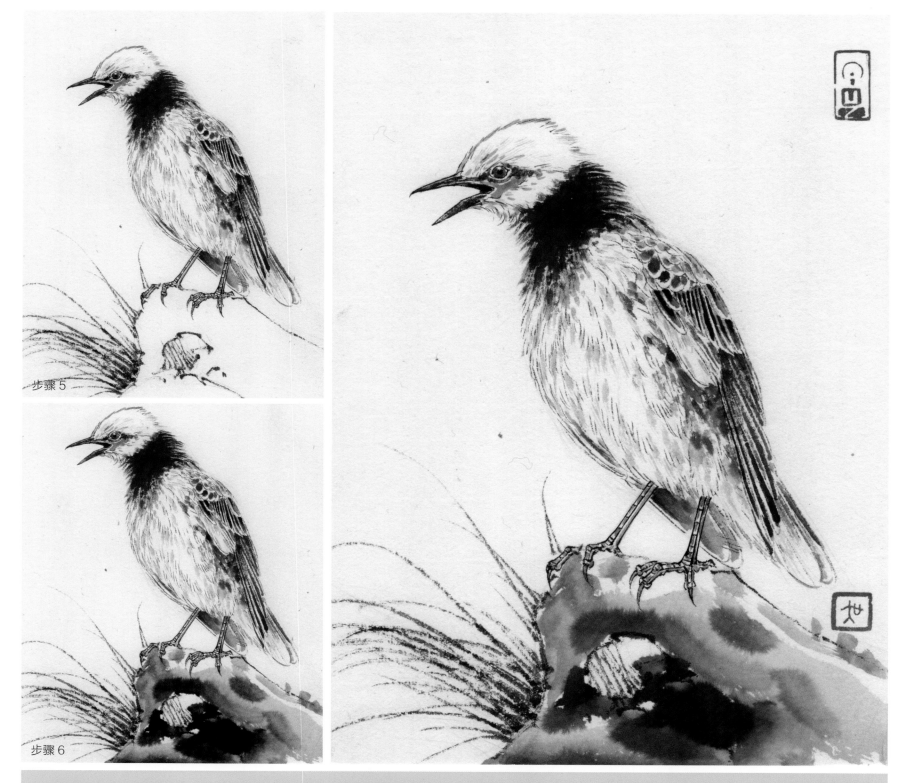

步骤 5

步骤 6

　　浓淡对接法主要是指黑领椋鸟的脖颈上的黑毛画法。

步骤：

❶ 白描，注意石头和小草用笔的区别。

❷ 黑领椋鸟的脖颈上浓墨，趁湿用小笔调重墨及淡墨对接。鸟嘴用浓墨分染。

❸ 分染羽翅，参照浓淡过渡染法和分染法。

❹ 淡墨和重墨点染眼先和胸腹部，注意白色羽毛的留白。眼睛重墨分染。

❺ 黑色部分的羽翅用浓墨提染。淡墨染出鸟爪的结构。

❻ 用有变化的墨色染出石头结构。

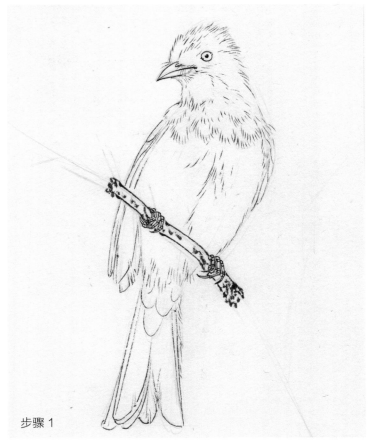

步骤 1

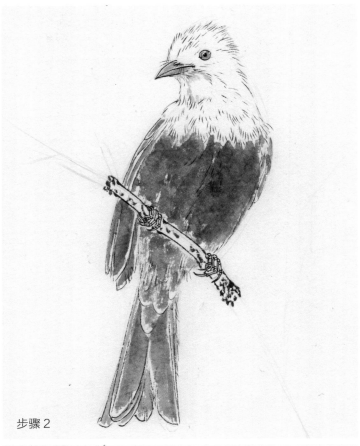

步骤 2

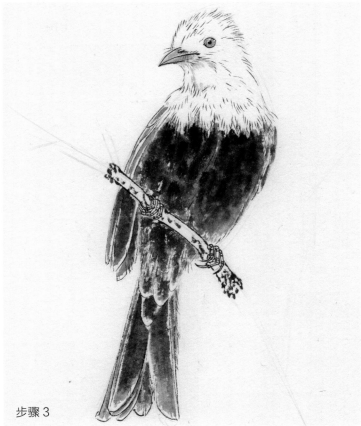

步骤 3

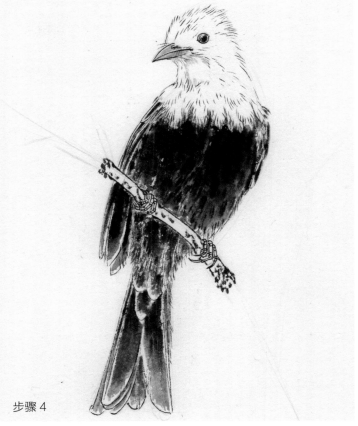

步骤 4

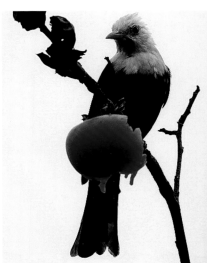

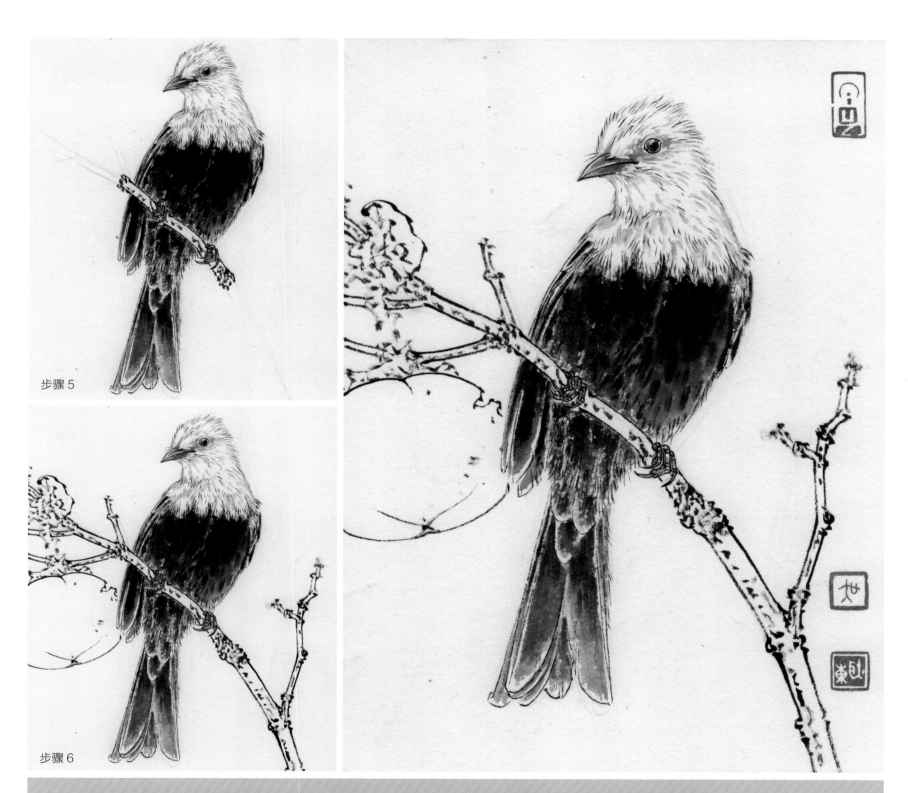

步骤 5

步骤 6

因为使用的是生宣软卡，所以很适合水墨的晕染。

步骤：

❶ 白描，因要大面积晕染水墨，所以丝毛不用丝太多。

❷ 用淡墨染黑色羽毛部分，注意笔法和留白。鸟嘴、眼也用淡墨染。

❸ 趁湿重墨分染，注意过渡和留一些笔触。

❹ 趁湿再用浓墨加重，注意过渡。重墨染眼留高光。

❺ 淡墨分染白色羽毛，注意眼先的染法。鸟爪染出结构，嘴用浓墨分染注意留白。

❻ 补齐枝干，柿子。

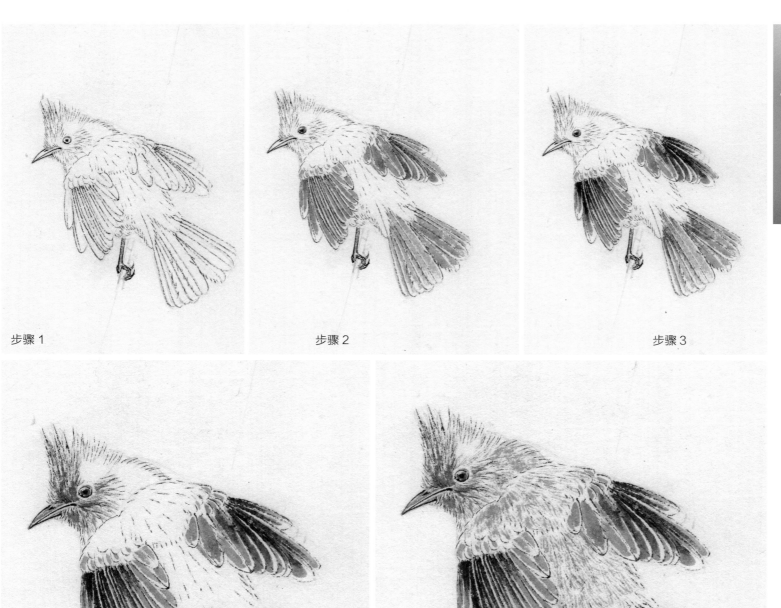

步骤 1

步骤 2

步骤 3

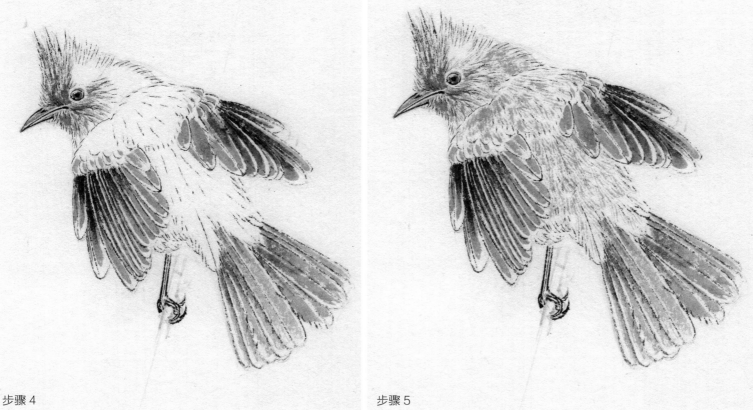

步骤 4

步骤 5

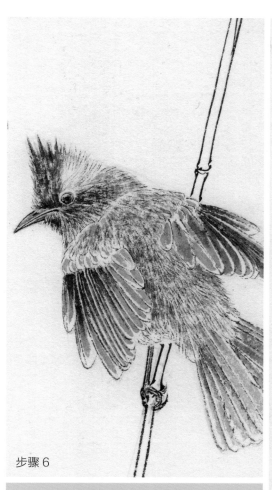

步骤6

劈笔丝毛法，这是画体型比较小的鸟使用的笔法。笔上的墨要略干，并在调色盘上把笔毛劈开。用这种技法丝毛可取得毛茸茸的效果。

步骤：

❶ 白描，注意小鸟的姿态。

❷ 先用淡墨分染羽翅和尾羽，注意留水线和留白。浓墨染眼睛。

❸ 羽翅和尾羽用浓墨分染出层次。

❹ 毛笔淡墨劈笔从鸟头开始丝毛。注意分区域。用淡墨分染鸟嘴。

❺ 淡墨劈笔丝毛逐渐过渡到背部，注意要有笔法。

❻ 重墨劈笔重复丝毛，局部可反复多遍丝毛，淡墨染出鸟爪。

❼ 白描补齐竹枝竹叶。

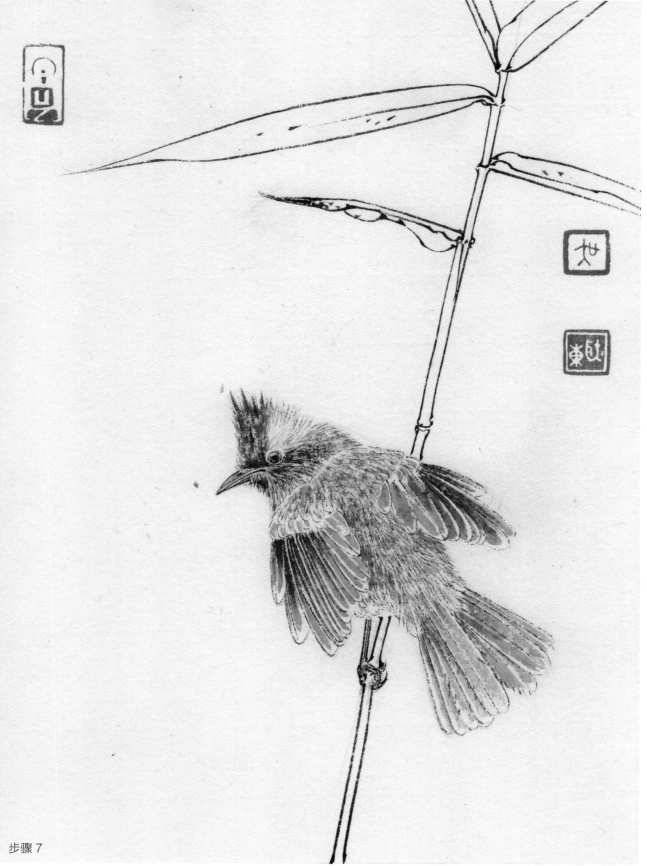

步骤7

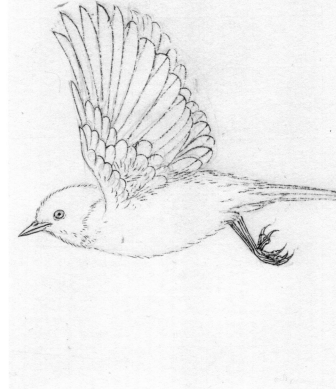

步骤 1

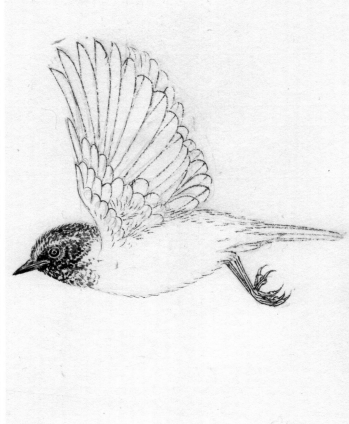

步骤 2

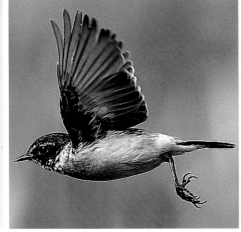

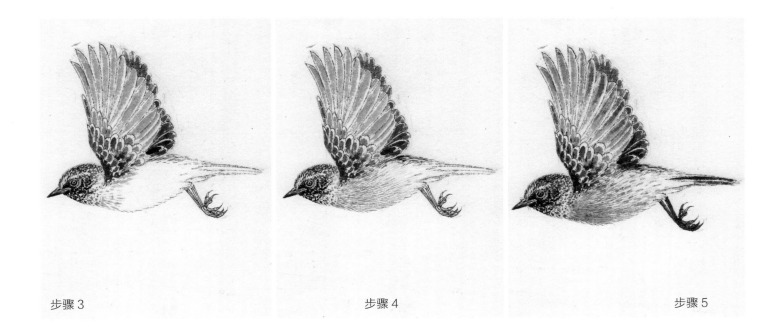

步骤 3

步骤 4

步骤 5

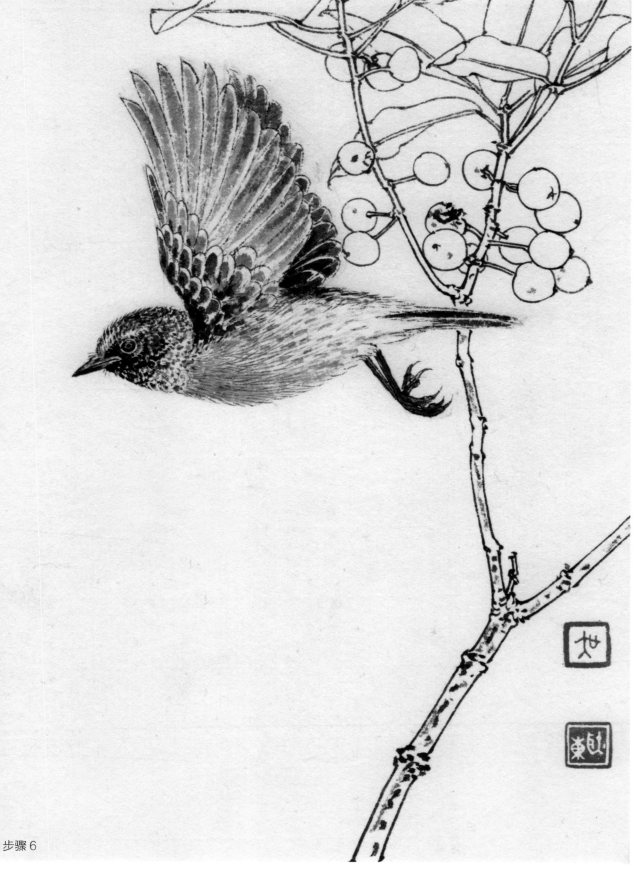

点丝法，主要适合用于脸颊及有细小斑纹（斑点）的羽毛。很适用于小型鸣禽。

步骤：

❶ 白描，此为飞鸟，注意姿态和位置。

❷ 用小尖笔，用浓墨或重墨吸干些点丝毛，注意花斑的变化。鸟嘴注意过渡。眼睛染淡墨。

❸ 羽翅分染，注意正反的墨色区别。

❹ 比较干的淡墨丝毛胸腹部。

❺ 重墨加强胸腹部丝毛，注意腹部留斑点。眼睛加重分染，鸟爪墨色重些。

❻ 白描补上树枝野果。

步骤6

作品欣赏

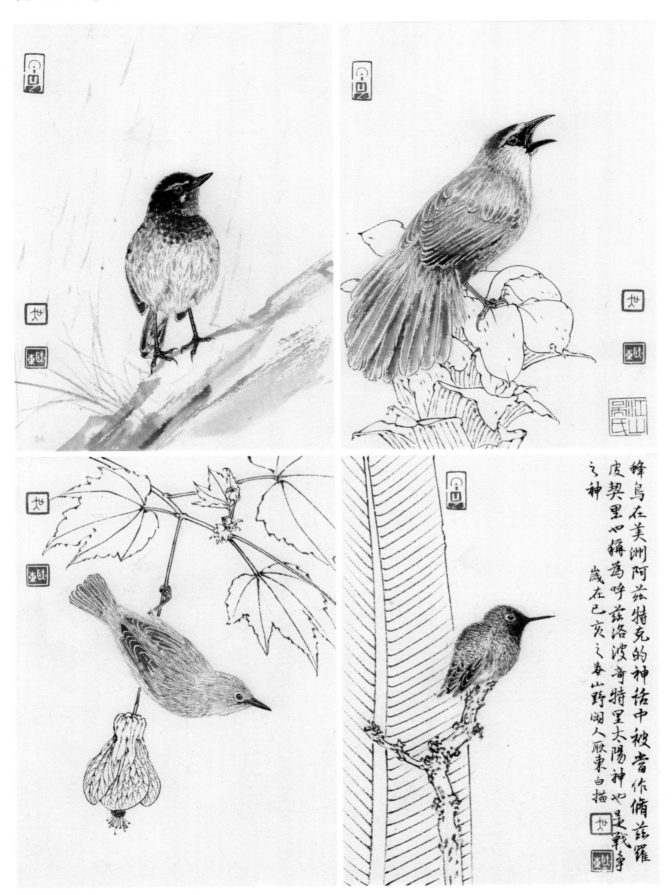

蜂鸟在美洲阿兹特克的神话中被当作俯兹罗皮契里吐编为呼兹洛渡奇特里太阳神也是战争之神

岁在己亥之春山野阁人耿東白描

创意解析：特制极小幅图，尺寸大小在23x16cm之间，绘不同的鸣禽，旨在让大家看清各种丝毛染色细节。

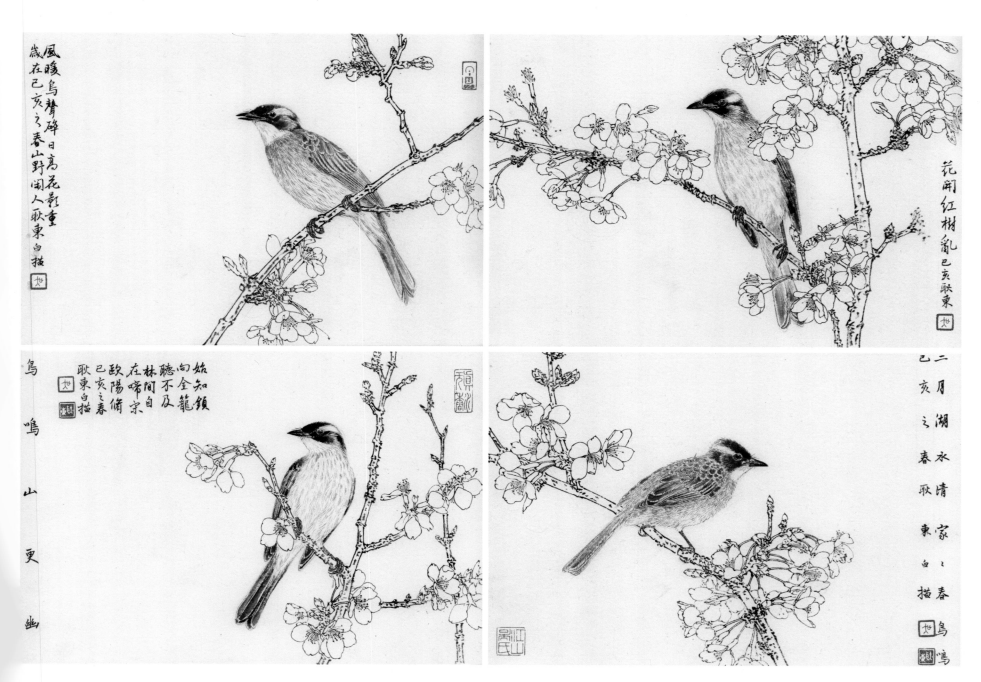

创意解析：这是一组同一鸣禽不同姿态的白描，这
是一种很好的训练造型的方法，也能画成系列画。

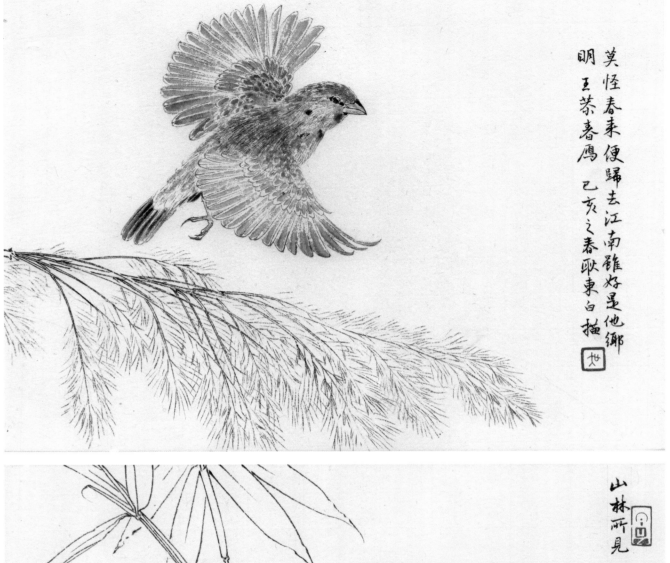

莫怪春来便归去江南雖好是他鄉
明玉茶春鷹 己亥之春耿東白描

红梅花雀，形态十分优美，全身的羽毛五彩缤纷，令人赏心悦目。雄鸟体羽主要为红色，并散缀许多小白点，形似珍珠，故名"珍珠鸟"。 主要以谷粒、杂草种子和芦苇子为食，也吃部分昆虫。出没于芦苇沼泽、果园、村庄和农田地区。喜欢衔芦苇筑巢。

创意解析： *布局芦苇下压而鸟雀上飞，成上扬之势。*

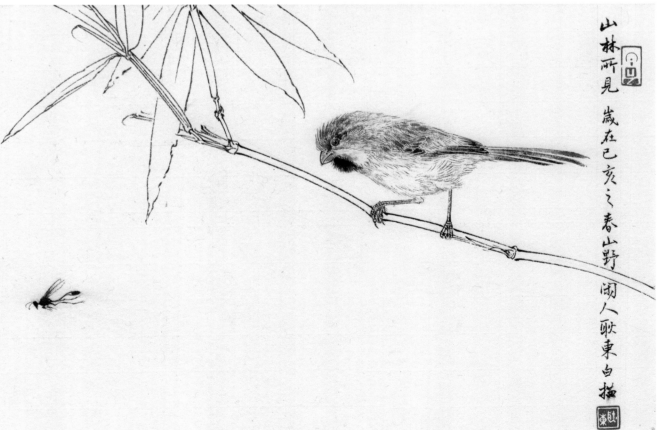

山林所見 歲在己亥之春山野閒人耿東白描

金色鸦雀，体小，叫声：高音的唧啾叫声，告警时发出吐气音的颤鸣；尖而高的颤音似橙额鸦雀。

创意解析： *画面布局于左下方添一细腰蜂，吸引了鸦雀。*

風暖鳥聲碎日高花影重
己亥之春耿東白描

黄腹蕉莺，栖于芦苇沼泽、高草地及灌丛。甚惧生，藏匿于高草或芦苇中，仅在鸣叫时栖于高杆。扑翼时发出清脆声响。

创意解析： 鸟的姿态与花枝的动态一致，气势统一，有随风摇曳之意。

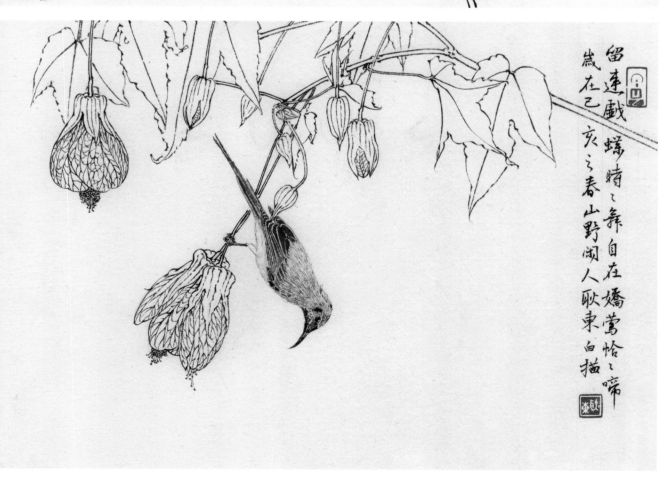

留連戲蝶時時舞自在嬌鶯恰恰啼
歲在己亥之春山野閒人耿東白描

太阳鸟，体型纤细，嘴细长而下弯，嘴缘先端具细小的锯齿；舌呈管状，尖端分叉；尾呈楔形，雄鸟中央尾羽特别延长。当它们不停地挥动着短圆的小翅膀，轻捷地将长长的嘴，伸进花蕊深处吸食花蜜时，那悬停半空，倒吊身子的高难动作，简直和美洲的蜂鸟一模一样。所以，有人把它誉为"东方的蜂鸟"。

创意解析： 灯笼花左上方出纸，下垂的花枝拉住倒挂的太阳鸟，有动势。

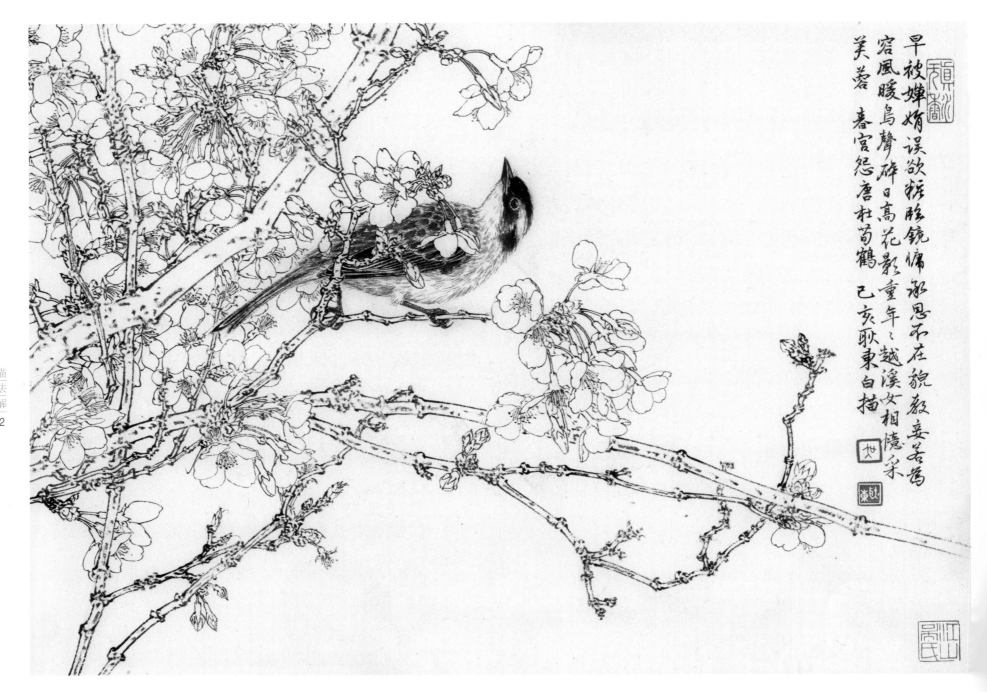

早被嬋娟误欲糚臨镜慵那恩不在貌敝妾若為

容風暖鳥聲碎日高花影重年～越溪女相憶采

芙蓉　春宫怨唐杜荀鶴

己亥耿東白描

　　白头鹎，体长约 17 到 22 厘米，额至头顶纯黑色而富有光泽，两眼上方至后枕白色，
形成一白色枕环。耳羽后部有一白斑，此白环与白斑在黑色的头部均极为醒目，老鸟的枕羽
（后头部）更洁白，所以又叫"白头翁"。是雀形目鹎科小型鸟类，为鸣禽，冬季北方鸟南
迁为候鸟。

创意解析： 此幅构图为密构图，注意几组花的大小疏密变化。

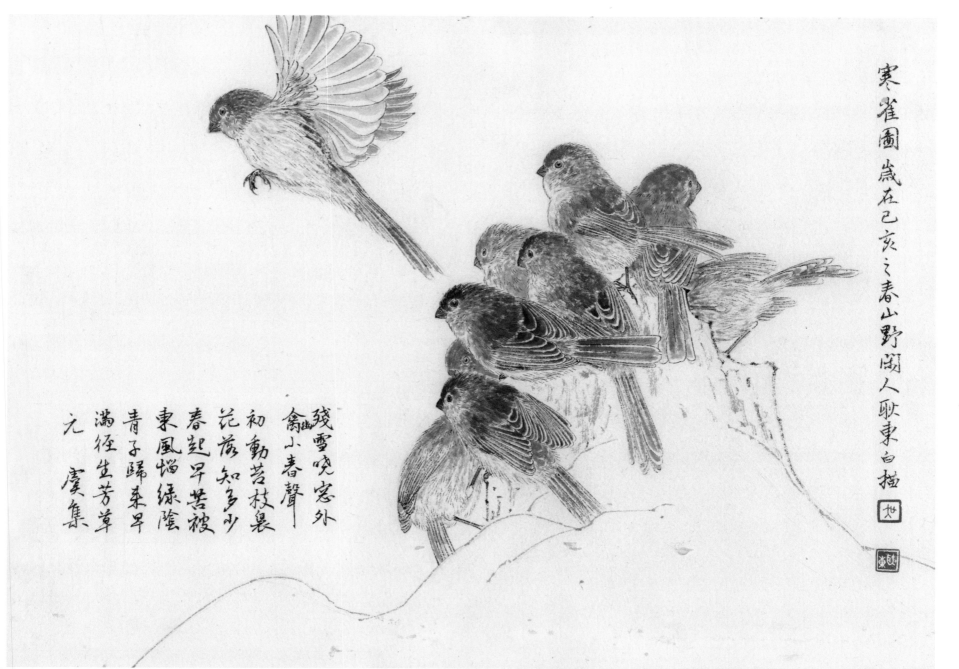

棕头鸦雀，一种全长约 12 厘米。头顶至上背棕红色，上体余部橄榄褐色，翅红棕色，尾暗褐色。喉、胸粉红色，下体余部淡黄褐色的鸟类。常栖息于中海拔的灌丛及林缘地带，分布于自东北至西南一线向东的广大地区，为较常见的留鸟。

创意解析：《寒雀图》画一群棕头鸦雀集中在雪地里，一只飞的鸦雀使画面形成动态对比，而簇拥的鸦雀显得更加寒冷，更显意境。

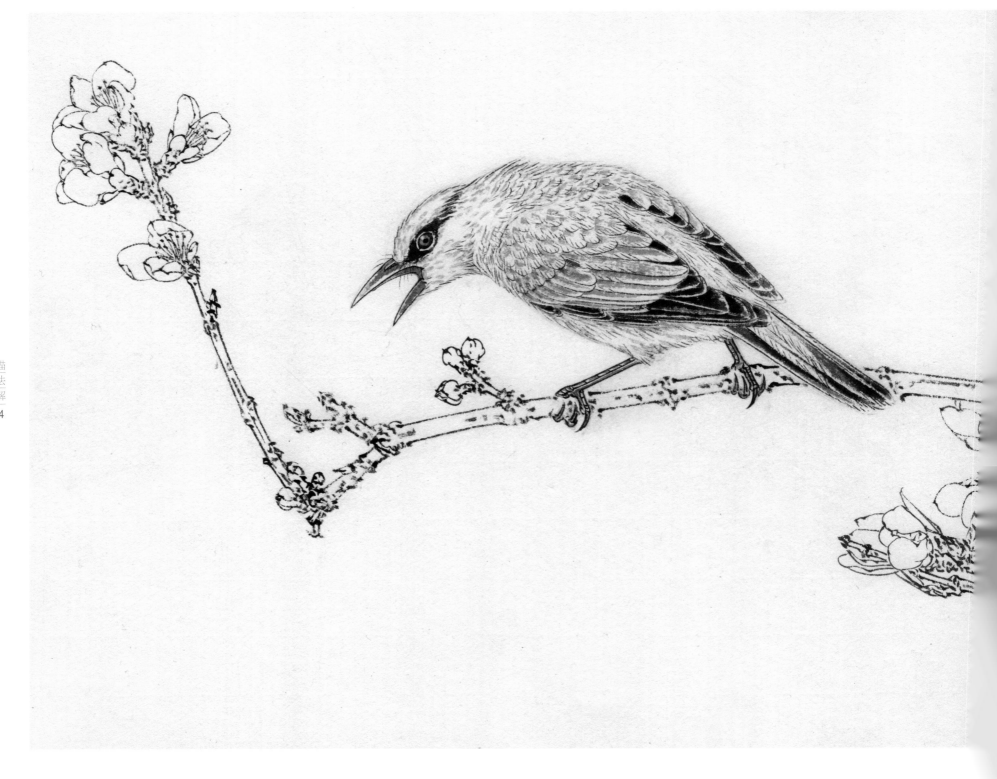

　　黑枕黄鹂体长约 25 厘米，通体金黄色，背部稍沾辉绿色；由额、眼、通过眼睛而至枕部有一道宽阔的黑纹；
两翅和尾亦大多黑色。虹膜血红色；嘴峰粉红色；脚铅蓝色。黄鹂不但羽衣华丽、鸣声也悦耳，繁殖期雄鸟常发似
猫叫的鸣声。鸣声清脆，富有音韵。

　　创意解析：早春黄鹂在桃花枝头鸣叫之态溢于纸上，构图上注意疏密的安排。其实鸟是不愿被挡住的，之所以
我们觉得鸟是藏在花丛中，是因为我们的视线被遮挡住了，其实鸟的位置视野是极好的。

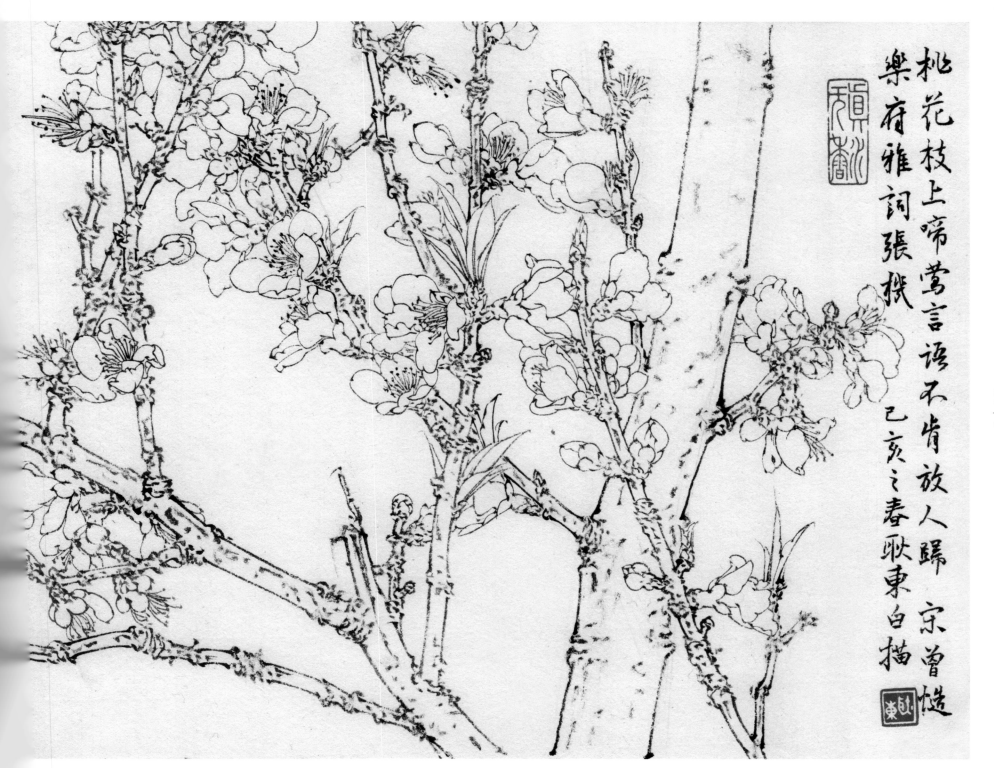

桃花枝上啼鶯言語不肯放人歸　宗曾慥
樂府雅詞張掄撰

己亥之春歌東白描

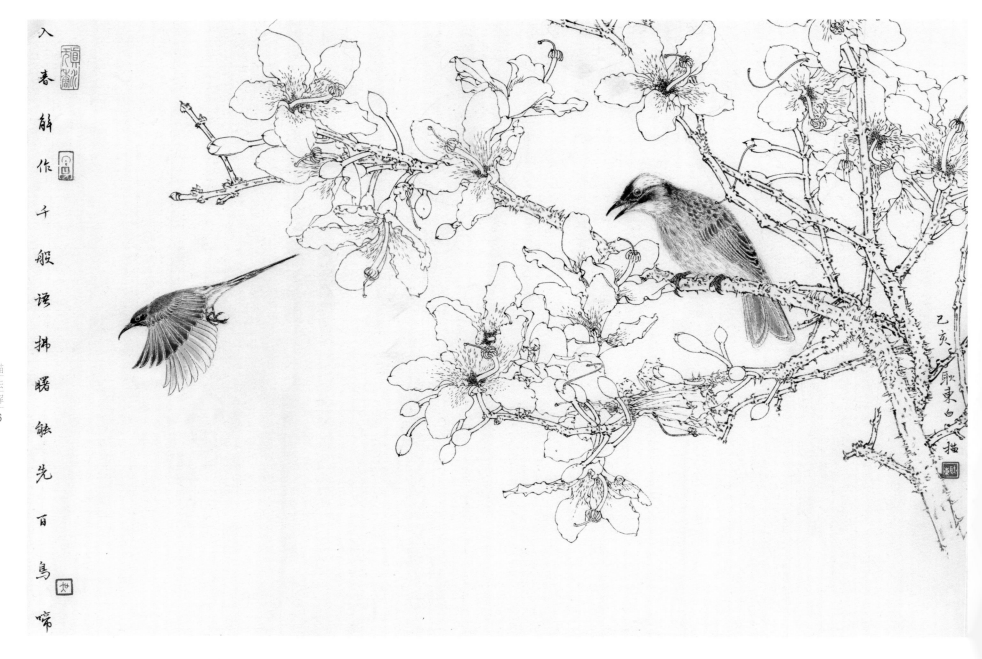

入春解作千般语 拂曙偏先百鸟啼

白头鹎与太阳鸟。

创意解析： 原本想画一立一飞两只白头鹎，因刺木棉花画多了些，
感觉画飞的白头鹎。体积偏大会堵塞画面，后来才选择了太阳鸟。

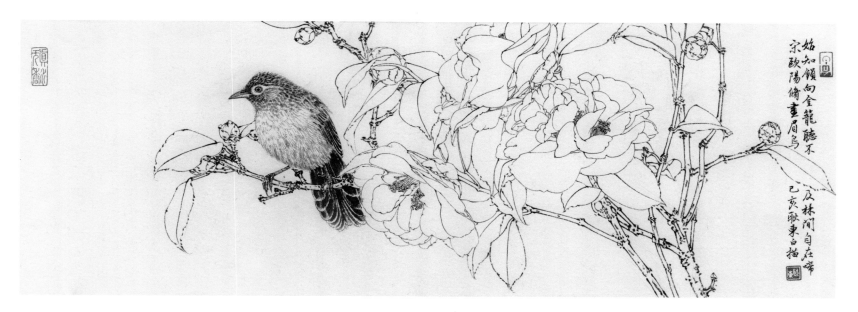

画眉鸟，是雀形目画眉科的鸟类。全长约 23 厘米。全身大部棕褐色。头顶至上背具黑褐色的纵纹，眼圈白色并向后延伸成狭窄的眉纹。栖息于山丘的灌丛和村落附近的灌丛或竹林中，机敏而胆怯，常在林下的草丛中觅食，不善作远距离飞翔。雄鸟在繁殖期常单独藏匿在杂草及树枝间极善鸣啭，声音十分洪亮，歌声悠扬婉转，非常动听，是有名的笼鸟。

创意解析： 幽静的庭院或林荫小道常见，画眉鸟藏于茶花中取其静之态。

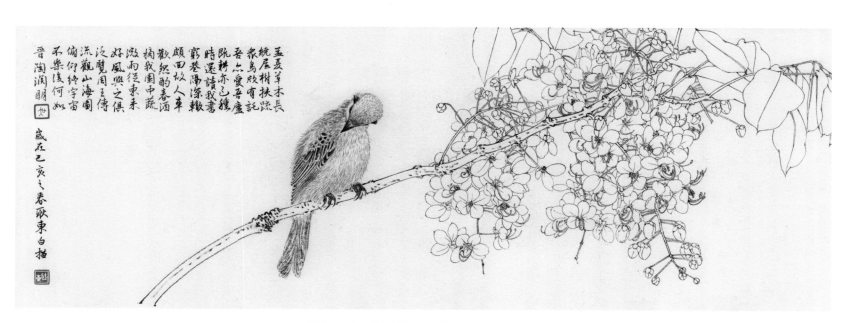

棕背伯劳，前额黑色，眼先、眼周和耳羽黑色，形成一条宽阔的黑色贯眼纹，头顶至上背灰色（西南亚种黑色）。繁殖期间常站在树顶端枝头高声鸣叫，其声似不断重复的哨音，并能模仿红嘴相思鸟、黄鹂等其他鸟类的鸣叫声，鸣声悠扬、婉转悦耳。有时边鸣唱边从树顶端向空中飞出数米，快速地扇动两翅，然后又停落到原处。

创意解析： 又一梳羽动态，腊肠花枝取对角构图，让鸟显得更突出。

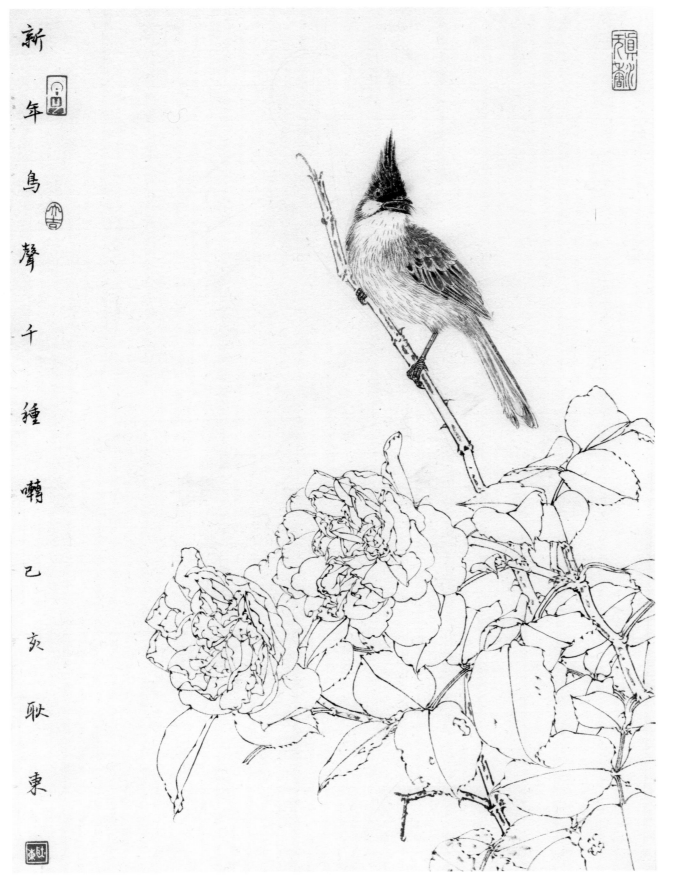

新年鸟声千种啭 己亥耿东

红耳鹎为小型鸟类，体长 17–21cm。额至头顶黑色，头顶有耸立的黑色羽冠，眼下后方有一鲜红色斑，其下又有一白斑，外周围以黑色，在头部甚为醒目。上体褐色。尾黑褐色，外侧尾羽具白色端斑。下体白色尾下覆羽红色。颧纹黑色，胸侧有黑褐色横带。红耳鹎 性活泼，整天多数时候都在乔木树冠层或灌丛中活动和觅食。

创意解析： 鸟儿最喜立于枝头鸣叫，头微转后望的动态很美。

清興每徑
閒家得
豔芳怕
向
熱腸開
美容自是
秋江冷
妖嬌也宜
畫里秉
歲在己亥
之春
山野閒人
耿東白撰

黑枕黄鹂体长约 25 厘米，通体金黄色，背部稍沾辉绿色；由额、眼、通过眼睛而至枕部有一道宽阔的黑纹；两翅和尾亦大多黑色。虹膜血红色；嘴峰粉红色；脚铅蓝色。黄鹂不但羽衣华丽、鸣声也悦耳，繁殖期雄鸟常发似猫叫的鸣声。鸣声清脆，富有音韵。

创意解析：此图为一张作品裁剩的另一边，所以鸟处于画面一边，因感其梳羽的动态较美，不忍舍弃，故加花枝，补款成画。

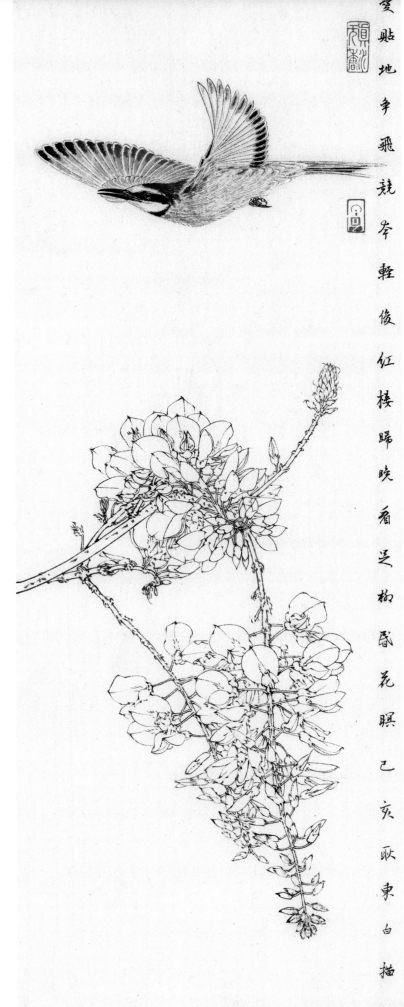

爱贴地争飞竞岑轻俊红楼归晚看足栩眠花瞑已亥耿东白描地也

黄喉蜂虎，喉黄色，其下有一窄的黑色胸带；胸带以下的整个下体蓝绿色。前额蓝白色，具一宽的黑色贯眼纹，头顶至后颈暗栗色，尾蓝绿色，中央尾羽延长，明显突出于其他尾羽。翅上具淡栗色斑。嘴黑色，细长而尖，微向下弯曲，以各种昆虫为食。

创意解析： 因不小心把紫藤花的起笔放在较中间的位置，造成了画面添加鸣禽困难。最后选择画一只飞的黄喉蜂虎于画面上方取横势与花的纵势对比，再补款连在一起。

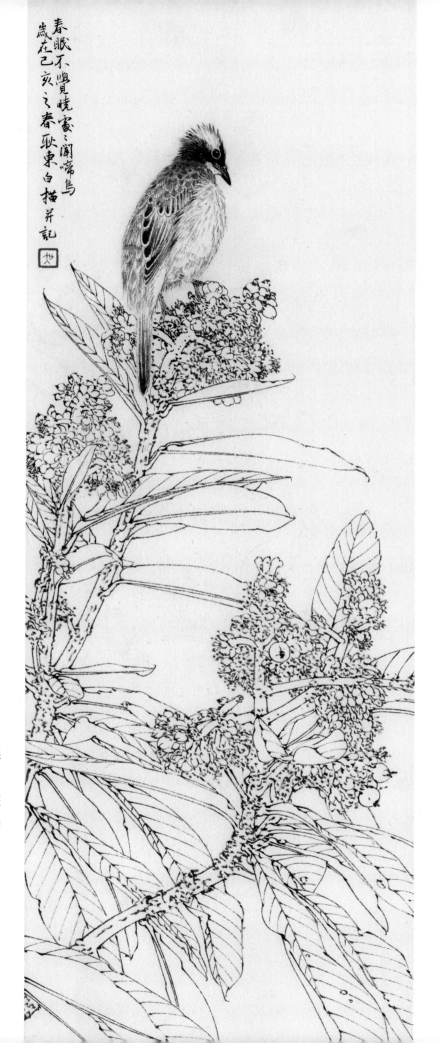

春眠不觉晓，家家闻啼鸟
岁在己亥之春耿东白描并记

白头鹎，体长约 17 到 22 厘米，额至头顶纯黑色而富有光泽，两眼上方至后枕白色，形成一白色枕环。耳羽后部有一白斑，此白环与白斑在黑色的头部均极为醒目，老鸟的枕羽（后头部）更洁白，所以又叫"白头翁"。是雀形目鹎科小型鸟类，为鸣禽，冬季北方鸟南迁为候鸟。

创意解析： 枇杷花已谢，注意虚实布局和叶片正反的画法区别，整体枇杷枝上扬把鸟托到最高处。

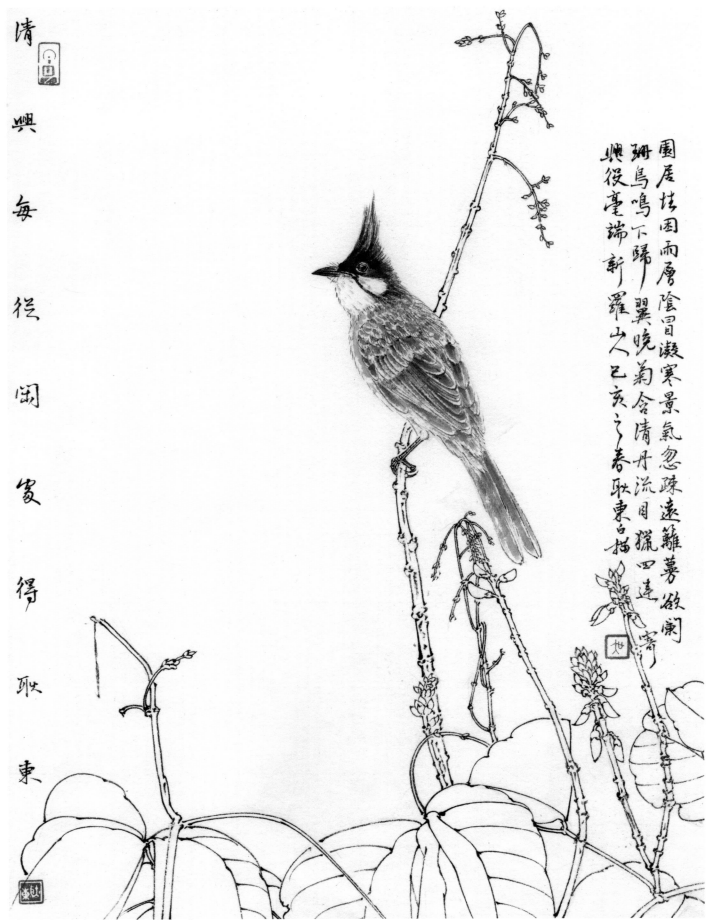

清興每從閒暇得耿東

園居枝困雨屢陰冒巖寒景氣忽踈遠籬蓼欲闌
翔鳥鳴下歸翠晚菊含清丹流目獵四逵寄
興役毫端新羅山己亥之春耿東白搜

红耳鹎，红耳鹎为小型鸟类，体长17-21cm。额至头顶黑色，头顶有耸立的黑色羽冠，眼下后方有一鲜红色斑，所谓"红耳"而得名。

创意解析： 画面至落款都做纵向构成效果，此为清晨常见之景。

人生如逆旅我亦是行人一别都门三改火天涯踏尽红尘依然一笑作春温无波真古井有节是秋筠惆怅孤帆连夜发送行淡月微云尊前不用翠眉颦人生如逆旅我亦是行人 苏轼 临江仙送钱穆父 唐李白

行到水穷处坐看云起时偶然值林叟谈笑无还期 王维 中岁颇好道晚家南山陲兴来每独往胜事空自知 己亥耿东记

上兰门外草萋萋未央宫中花里栖鸟相随过御苑不知若个最能啼入春解作千般语拂曙能先百鸟啼万户千门应觉晓建章何必听鸣鸡 唐王维 舌鸟 岁在己亥之春山野闲人耿东白描

清晨入古寺初日照高林曲径通幽处禅房花木深山光悦鸟性潭影空人心万籁此都寂但余钟磬音 唐常建 题破山寺后禅院

孟夏草木长绕屋树扶疏众鸟欣有托吾亦爱吾庐既耕亦已种时还读我书穷巷隔深辙颇回故人车欢言酌春酒摘我园中蔬微雨从东来好风与之俱泛览周王传流观山海图俯仰终宇宙不乐复何如 晋末陶渊明读山海经 己亥耿东白描

园居柱固而层隐冒激寒景气忽晚远雏薯欲澜册鸟鸣下归粪跌清丹流目猎四连穿兴役毫端新罗山人 菊令 蝉噪林愈静鸟鸣山更幽 岁在己亥之春山野闲人耿东白描

冠蜡嘴鹀，冠蜡嘴鹀属小型鸣禽。一般主食植物种子。喙为圆锥形，与雀科的鸟类相比较为细弱，上下喙边缘不紧密切合而微向内弯，因而切合线中略有缝隙；头顶有一小簇耸羽；头部鲜红色，上体羽黑色，胸腹部白色，鸟喙桔黄色，脚爪肉红色，虹膜琥珀色。

创意解析：此四幅画也是尝试做系列，落款文字也是构成的一部分。

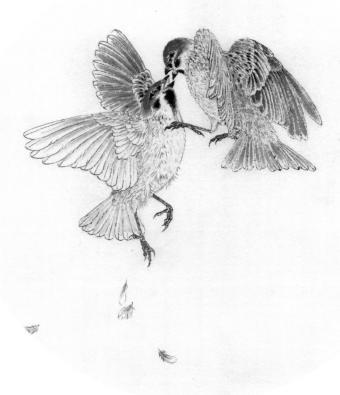

三棱莘紅辭百葉挑幽栖日無事唐飲讀
高愁蛙橫飽腹開雀情輕毛碧瘦
積凍池新張頰垣址崔

麻雀，雌雄同色，显著特征为黑色喉部、白色脸颊上具黑斑、栗色头部。喜群居，种群生命力极强。

创意解析： 麻雀是中国最常见、分布最广的鸟类，是画家常画的题材。此为早春常见斗雀，鸟安排在上方显空间，落款封住右半边突显构成意识。

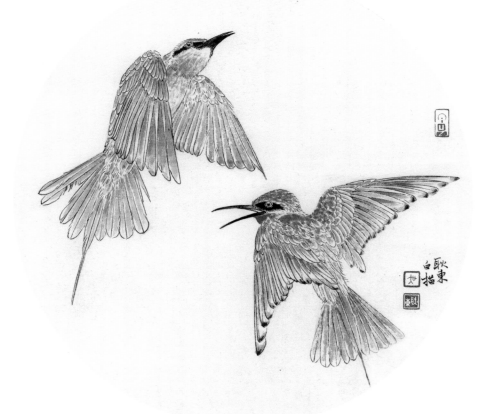

蓝喉蜂虎，中型鸟类，体长26—28厘米。头顶至上背栗红色或巧克力色，过眼线黑色，腰和尾蓝色，翼蓝绿色，腰及长尾浅蓝，中央尾羽延长成针状，明显突出于外。颏喉蓝色，其余下体和两翅绿色。嘴细长而尖，黑色，微向下曲。在海南岛为留鸟。以蓝喉为特征，极具观赏价值，被誉为"中国最美的小鸟"。

创意解析： 此鸟善飞，姿态优美，落款安排求趣。

燕尾蜂虎，蜂虎属的鸟类。主要分布于非洲中南部地区，包括阿拉伯半岛的南部、撒哈拉沙漠（北回归线）以南的整个非洲大陆。

创意解析： 蜂虎喂雏，注意节奏安排。

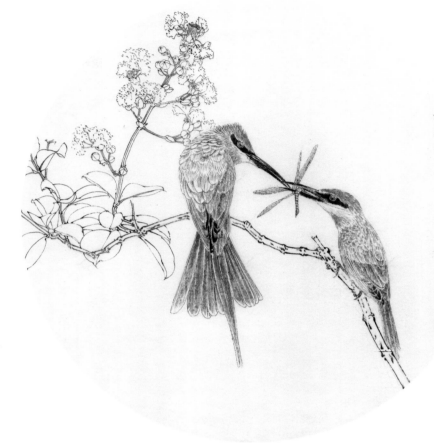

靛冠噪鹛，是体型较小的画眉科鸟类，顶冠蓝灰色，特征为具黑色的眼罩和鲜黄色的喉。上体褐色，尾端黑色而具白色边缘，腹部及尾下覆羽皮黄色而渐变成白色。活动于常绿树林和浓密灌丛。

创意解析： 对角构图，注意枝条多层交叉组织切割画面空间，使得统一中有变化。

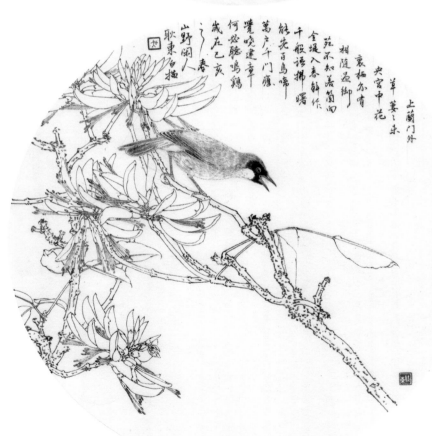

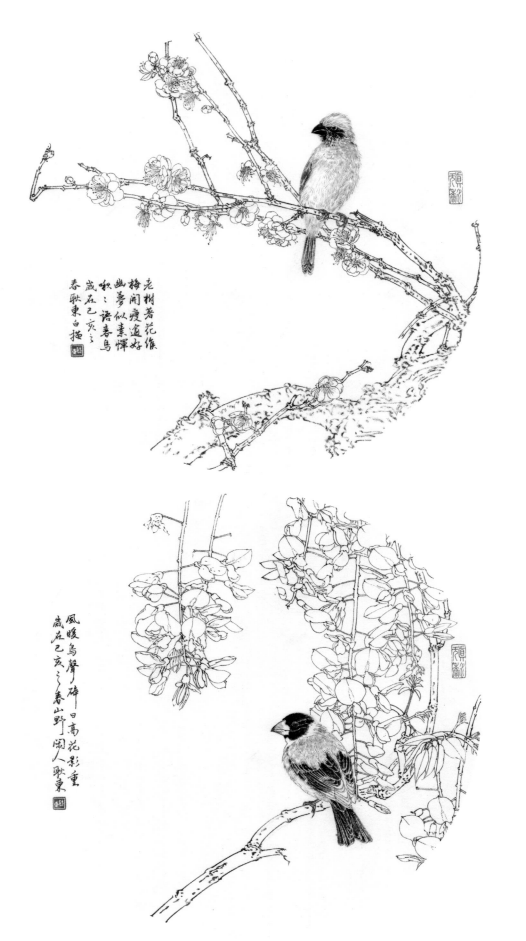

织雀又称织布鸟，以擅长织巢而闻名。

创意解析："S"加"C"构图，小中见大的构图法，注意出纸边线的距离。

蜡嘴，蜡嘴雀是家庭观赏和调教技艺鸟之一，很有玩赏价值。是中国传统笼养鸟种。

创意解析：藤花垂挂，落款也纵势，藤枝上站着一只鸟很有诗情画意。

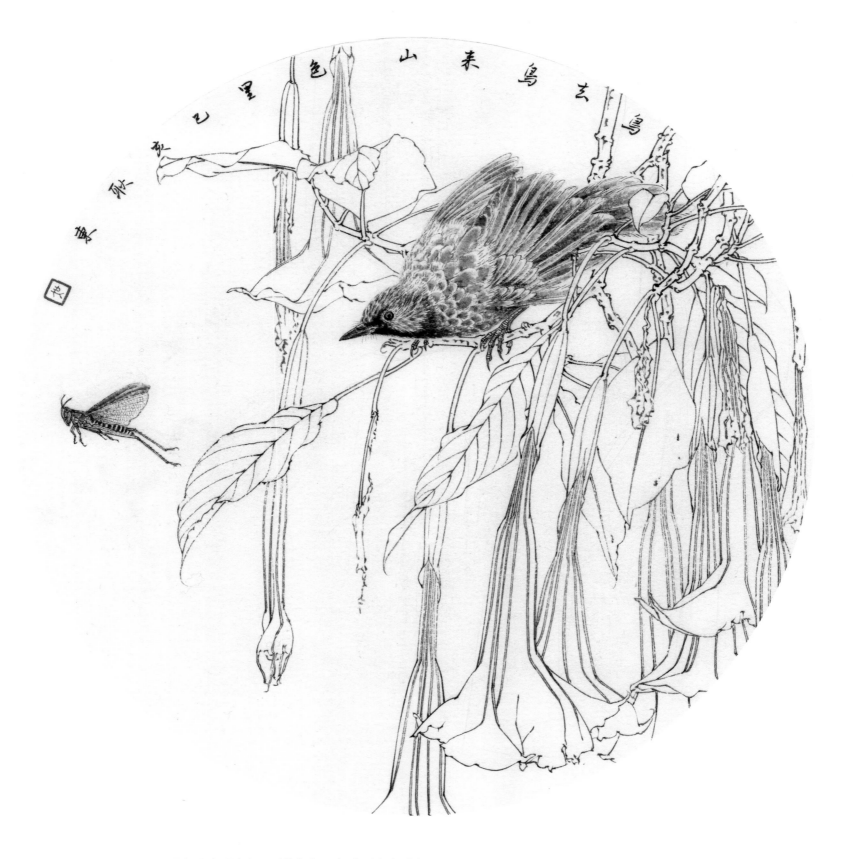

丽色噪鹛，是红翅噪鹛的指名亚种。中型鸟类，体长23-28厘米。头顶灰橄榄褐色具粗著的黑色纵纹，头侧、颏、喉黑色，耳羽灰白色具黑色纵纹。背和胸、腹棕褐色，两翅具一大的鲜红色斑，尾亦为鲜红色。特征极明显，野外不难识别。喜结小群，性胆怯。

创意解析： 曼陀罗花做疏密纵向排列，鸟与飞逃的昆虫视线成横向破势。

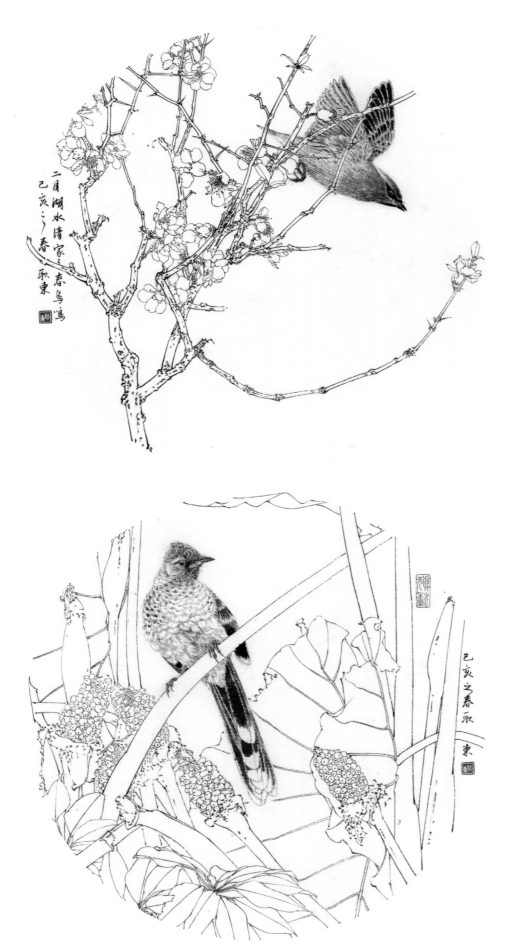

太平鸟，属小型鸣禽，全身基本上呈葡萄灰褐色，头部色深呈栗褐色，头顶有一细长呈簇状的羽冠，一条黑色贯眼纹从嘴基经眼到后枕，位于羽冠两侧，在栗褐色的头部极为醒目。颏、喉黑色。翅具白色翼斑，次级飞羽羽干末端具红色滴状斑。尾具黑色次端斑和黄色端斑。通常活动在树木顶端和树冠层，常在枝头跳来跳去、飞上飞下，有时也到林边灌木上或路上觅食。

创意解析：太平鸟的体型腿靠后爪短，这个是特征。注意海棠枝、花的疏密穿插布局，下方圆弧长枝取环抱之势，将势拉大。

大噪鹛，中型鸟类，体长 32-36cm。额至头顶黑褐色，背栗褐色满杂以白色斑点，斑点前缘或四周还围有黑色。初级覆羽、大覆羽和初级飞羽具白色端斑。尾特长，均具黑色亚端斑和白色端斑。常常仅闻其声而不见其影，叫声响亮、粗犷。

创意解析：饱满的环状构图，海芋安排在下方，注意疏密穿插，多出的空白空间就给了鸟，显意境。

黄喉噪鹛，体型略小，顶冠蓝灰色，特征为具黑色的眼罩和鲜黄色的喉。上体褐色，尾端黑色而具白色边缘，腹部及尾下覆羽皮黄色而渐变成白色。叫声为细弱的唧唧叫声。

创意解析：常见之景，飞鸟的羽翅造型颇费心思。

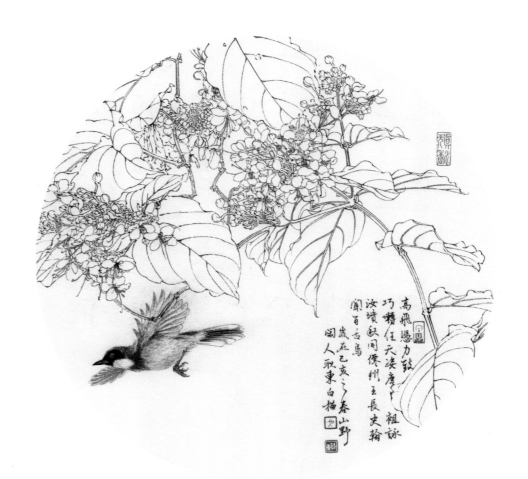

红点颏，又名红喉歌鸲。雄鸟头部、上体主要为橄榄褐色。眉纹白色。颏部、喉部红色，周围有黑色狭纹。胸部灰色，腹部白色。善鸣叫，善模仿，鸣声多韵而婉转，十分悦耳。常在平原丛，芦苇及小树林中活动，轻巧跳跃，走动灵活。

创意解析：一花一鸟足矣，题款于下方增加构成感。

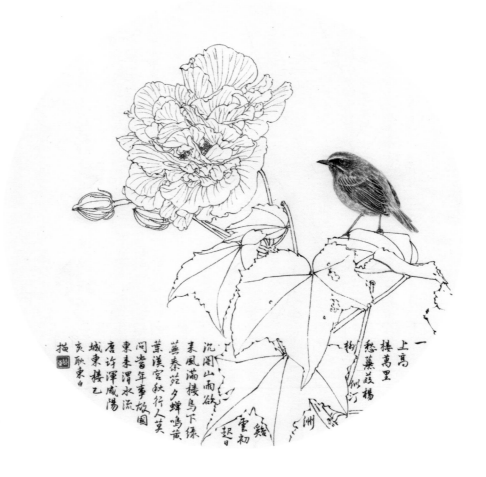

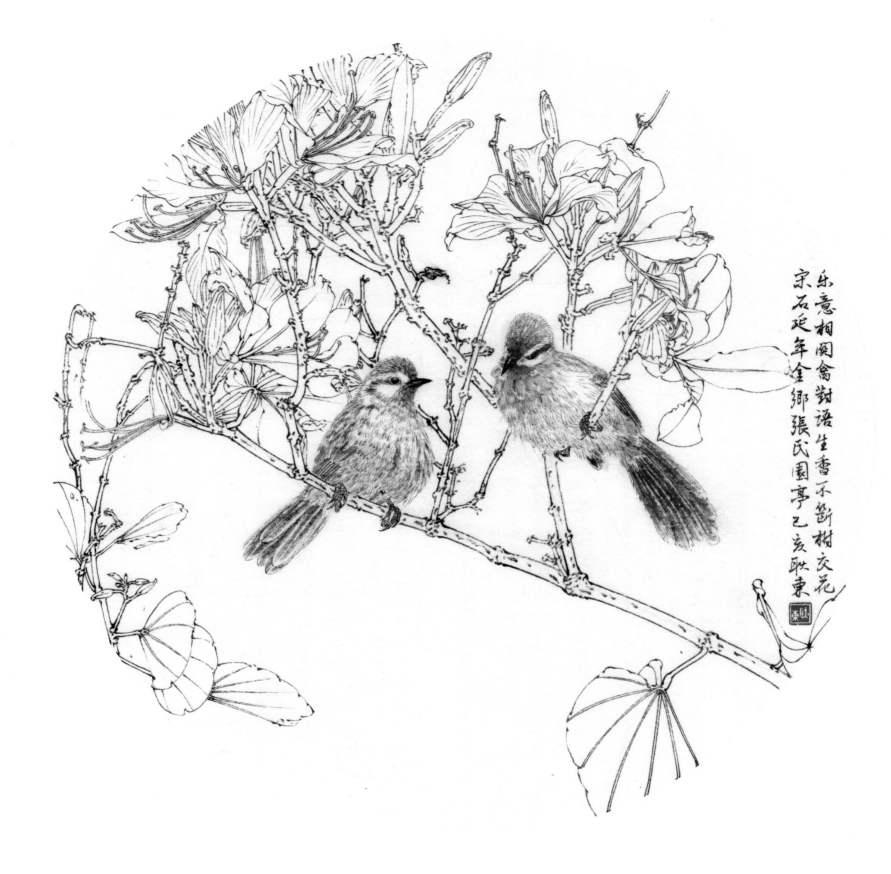

乐意相关禽对语生香不断树交花
宋石延年金乡张氏园亭乙亥耿东

噪鹛，在鸟类分类中，隶属雀形目画眉科的鸟儿都很擅长鸣叫，其中的佼佼者又以噪鹛属居多。

创意解析： 纵横破势，点线结合，使画面平中有变化。